U0137856

最美
书 海报

2023

长三角书业海报评选

获奖作品集

THE

BEAUTY

OF

BOOK

POSTERS

上海教育出版社

目录　　Contents

1　　序：纸上风华映墨香，方寸之韵领阅读

1—200　　2023 长三角书业海报评选获奖作品

201　　后记

203　　索引

序

纸上风华映墨香，方寸之韵领阅读

王忠义（浙江省出版物发行行业协会理事长）

多年从事图书发行行业，我深切感受到，在图书的推广过程中，书海报发挥着不可或缺的作用，它不仅仅是一张简单的宣传画，更是图书发行与推广的有力工具。

如今身处书刊发行协会，我更加深刻地意识到，书海报不仅是图书灵魂与魅力的体现，更展现着设计师们的创意与才华，是引领阅读风尚的重要艺术形式。

作为此次长三角最美书海报评选活动的亲历者，我更是直观地体会到优秀书海报作品在设计创意、内容传达、视觉效果以及文化艺术性方面的卓越之处。

本作品集收录了约200幅/组获奖的优秀书海报，它们精选自长三角三省一市1142幅/组书海报作品，涵盖了文学、历史、艺术、科普等多个领域。每一幅获奖书海报，都是设计师对图书内容的深刻理解与独特诠释，是对读者需求的精准把握与细致关怀，充分展现了书海报吸引读者注意力、传递图书核心信息、提升图书品牌形象以及促进图书销售与推广等多方面的重要作用，体现了书海报艺术价值、传播价值和商业价值的统一。

为更好地展现优秀书海报作品的魅力，借本次获奖作品结集出版之机，在这里稍作赘述，与各位读者一起探讨优秀书海报作品应具备的特征。

优秀的书海报作品在设计创意上应展现出独特性和创新性。设计师需要深入了解图书主题和内涵，敏锐洞察市场需求和读者喜好，再运用丰富的想象力和创造力，通过巧妙的构思和精心的设计，将图书的精髓和特色以视觉化的形式展现出来，让读者在第一眼就能被吸引并产生阅读冲动。

优秀的书海报作品在内容传达上应准确且深入。设计师需要精准概括图书的主题和核心卖点，提炼出图书最具代表性和吸引力的信息，并以简洁有力的方式呈现出来。同时，

设计师还需要注意文字与图案的搭配和呼应，确保整个海报内容传达的协调性。

优秀的书海报作品在视觉效果上应注重细节和整体的协调性。设计师需要精心考虑海报的排版布局、色彩搭配、字体选择以及图片处理等各个方面，排版布局应合理清晰，突出重点，色彩搭配应和谐鲜明，体现主题和情感，字体选择应恰当醒目，增强海报的识别度和记忆度，图片处理应精细真实，展现图书的实景和氛围。

优秀的书海报作品应具备一定的文化性和艺术性。设计师需要深入了解图书的文化背景和作者意图，挖掘出与图书主题相关的文化元素和艺术元素，并将其巧妙地融入海报设计，使海报不仅具有商业价值，还具有文化价值和艺术价值。

优秀的书海报作品应具备互动性和创新性。设计师可以利用二维码、AR 技术等手段，为海报增添互动元素和创新点，提升海报的吸引力和趣味性，增强读者与图书之间的连接和互动。

优秀的书海报还需要考虑到不同受众群体的需求和喜好。不同年龄段、不同文化背景的读者对海报的接受程度和审美偏好可能存在差异，设计师在设计海报时需要充分考虑目标受众的特点和需求，制订出更符合他们口味的海报设计方案。

综上，优秀的书海报作品在设计创意、内容传达、视觉效果、文化性和艺术性、互动性和创新性以及受众群体需求和喜好等方面都具备显著的特征，它需要设计师对市场趋势的敏锐洞察，对读者心理的深入剖析，对设计元素的巧妙运用，以及对传统文化的尊重与传承，并在创作过程中不断尝试新的设计理念与手法，在传承与创新之间找到最佳平衡点，才能为读者呈现出既具有时代感又不失文化底蕴的优秀作品。

最后，希望通过本作品集，能够让读者更加深入地了解图书的内涵与价值，传递书香理念，营造全民阅读氛围；能够让更多的设计师有展现优秀书海报作品的平台，促进业界交流，为书海报创作注入新的活力与魅力；能够让更多的书业同仁感受到书海报的重要价值，扩大书海报的影响力，共同推动图书发行事业的繁荣发展。

谨以此序，为《最美书海报——2023 长三角书业海报评选获奖作品集》拉开序幕。

2024 年 3 月于浙江杭州

THE

BEAUTY

OF

BOOK

POSTERS

2023

长三角书业海报评选

获奖作品

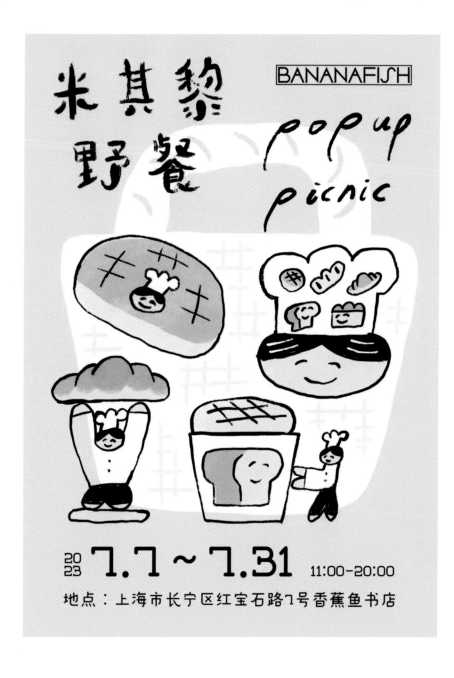

设计心语

本次快闪的装置是一个大大的提篮，也是艺术家的手工创作，因而有了基于这个装置挎着面包屋去野餐的设计想法，烘托愉悦的气氛，温馨的面包图案和陶瓷器皿结合，米其黎小厨师的形象深入人心。

一等奖

海报名称　"米其黎野餐"快闪活动

选送单位　上海版语文化传播有限公司

设 计 者　徐千千

发布时间　2023 年 7 月

设计心语

以器具拼凑咖啡的世界地图。

海报名称 上海咖香洋溢世界

选送单位 上海钟书实业有限公司

设 计 者 王富浩

发布时间 2023 年 5 月

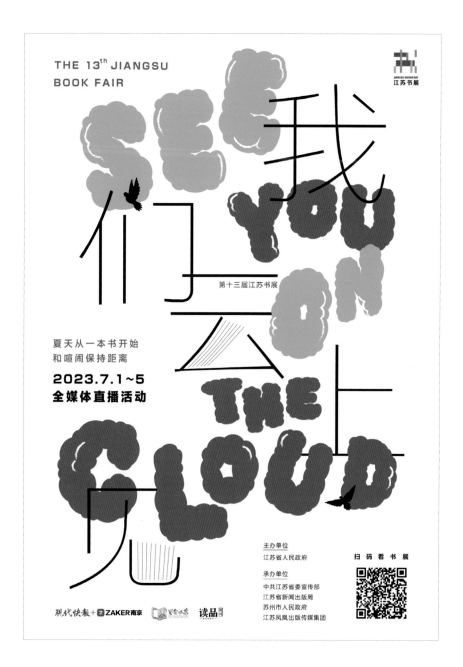

设计心语

英文字母的设计兼有云朵和气球的感觉，给人一种灵动和轻盈之感，呼应"云上见"的主题。书籍元素巧妙地与字体相结合，为海报增添了书卷气，更贴合活动内容。

一等奖

海报名称　我们"云"上见（二）

选送单位　江苏凤凰新华书店集团有限公司凤凰书城分公司

设 计 者　薛顾璨

发布时间　2023 年 7 月

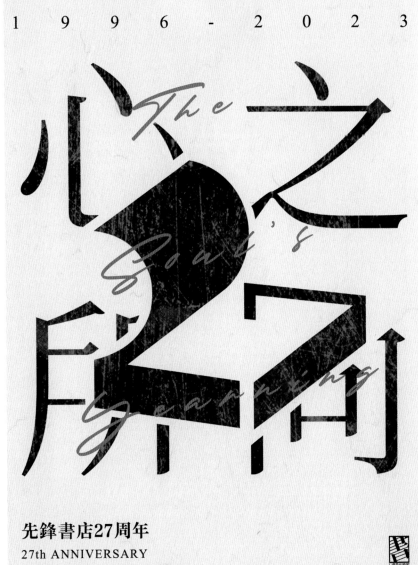

1 9 9 6 - 2 0 2 3

先鋒書店27周年
27th ANNIVERSARY
LIBRAIRIE AVANT-GARDE

一等奖

海报名称　心之所向

选送单位　南京先锋书店

设 计 者　韩江姗

发布时间　2023 年 11 月

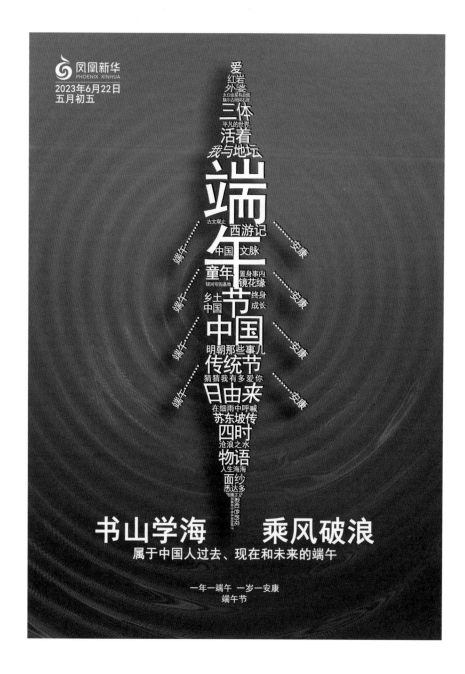

设计心语

本海报体现了传统中国社会的天人和谐观念，既具有民族性，又具有世界性。端午节到底是该祝端午快乐，还是祝端午安康？其实，快乐很重要，安康更重要。

一等奖

海报名称　书山学海·乘风破浪

选送单位　江苏凤凰新华书店集团有限公司连云港分公司

设 计 者　王智慧

发布时间　2023 年 6 月

设计心语

以中国古典洒金纸为基底，其上的信息设计借鉴了清代木刻广告印版的表现形式，以汉字书写和传播方式的变化为契机，向观者展现中国传统文化中流动性的特质，希望人们在快节奏的现代生活中，保留一份对中华优秀传统文化的探索精神。

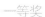
一等奖

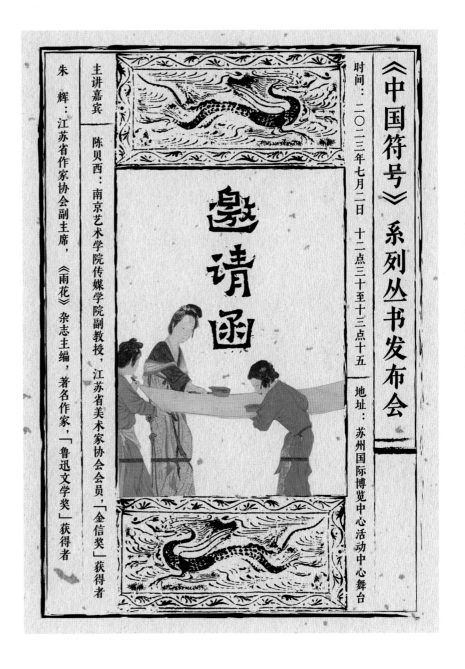

海报名称　江苏书展邀请函："中国符号"
　　　　　　　系列丛书发布会（二）

选送单位　南京河海大学出版社

设 计 者　朱静璇

发布时间　2023 年 7 月

设计心语

海报囊括浙江从古至今的文化发展脉络，展现了中原文化和越文化相互碰撞融合的发展历程。

一等奖

海报名称 "浙江文化基因"系列海报（一）

选送单位 杭州出版社

设 计 者 屈皓

发布时间 2023 年 9 月

设计心语

诗文起舞展运动风姿。

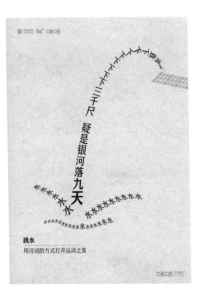

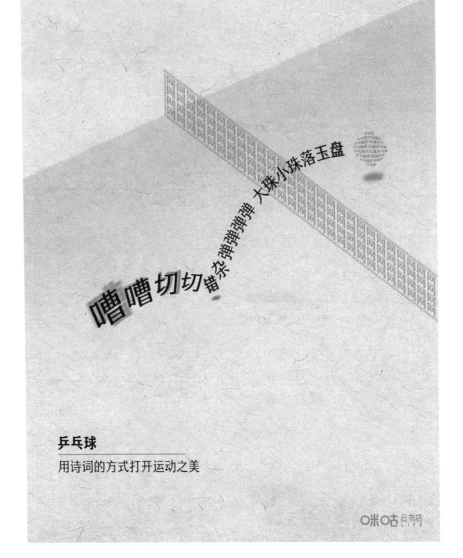

一等奖

海报名称 运动之美

选送单位 咪咕数字传媒有限公司

设 计 者 张楠　赵洪云

发布时间 2023 年 10 月

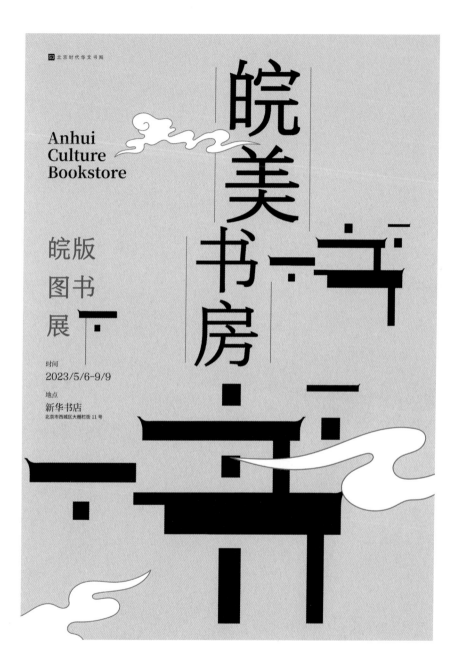

设计心语

海报通过徽派建筑与汉字"书"的完美结合，向读者传达皖版图书的魅力。

一等奖

海报名称 皖美书房

选送单位 北京时代华文书局

设 计 者 程慧

发布时间 2023 年 5 月

设计心语

书籍与徽派建筑、山水文化融合，运用水墨山水、徽派马头墙、宣纸和书页元素，以黑白灰为基调，展现地域文化氛围。

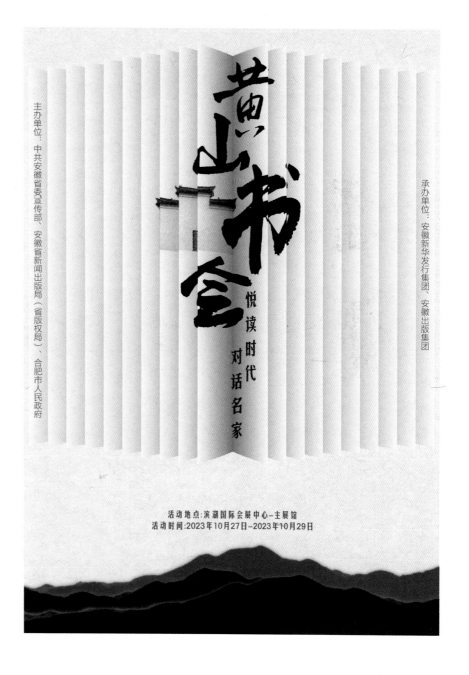

一等奖

海报名称 书画徽韵

选送单位 皖新文化科技有限公司

设 计 者 钱江潮

发布时间 2023 年 10 月

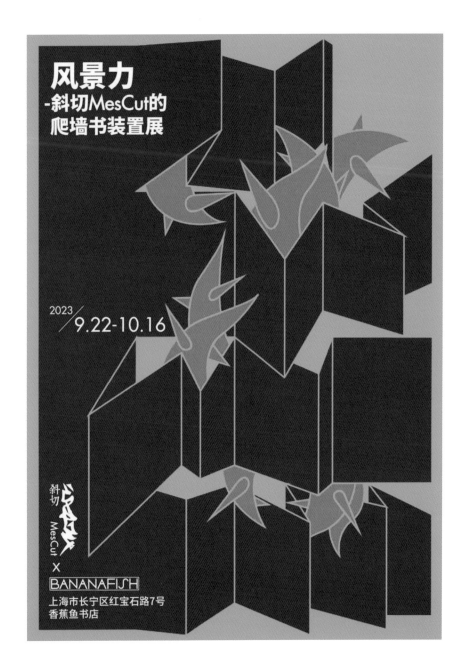

设计心语

以艺术家在书店展区呈现的真实爬墙书实物为设计灵感，以平面的方式展示了本次复杂而有趣的艺术作品，让读者设想展开的页面如爬山虎一般攀爬开来，在书店一角有力地传递着书中丰富的信息。

二等奖

海报名称	风景力
	——斜切 MesCut 的爬墙书
	装置展
选送单位	上海版语文化传播有限公司
设 计 者	袁樱子
发布时间	2023 年 9 月

设计心语

在书籍中去往生活的别处。

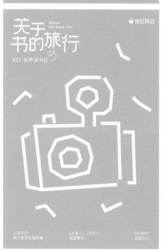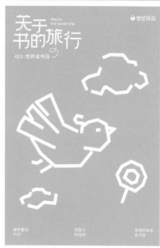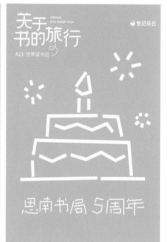

二等奖

海报名称 关于书的旅行

选送单位 上海世纪朵云文化发展有限

公司

设 计 者 黄玉洁

发布时间 2023 年 4 月

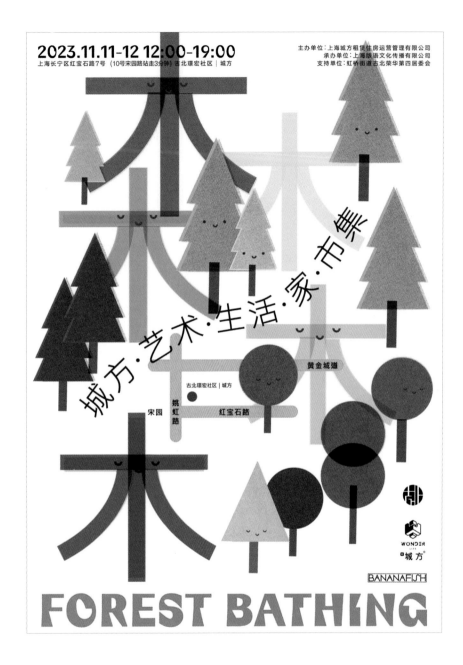

设计心语

生命的旅途精彩纷呈，我们在这片土地上共同见证播种、呼吸、创造、倾听和收获。在银杏落满街道的古北社区，设计一场犹如置身于森林的市集活动，在木、林、森中感受艺术生活家的美好。

二等奖

海报名称　城方·艺术·生活·家·市集
选送单位　上海版语文化传播有限公司
设 计 者　苏菲
发布时间　2023 年 11 月

随着人物的视线看到海报的主题。

海报名称 《注视》

选送单位 广西师范大学出版社（上海）

有限公司

设 计 者 侠舒玉晗

发布时间 2023 年 4 月

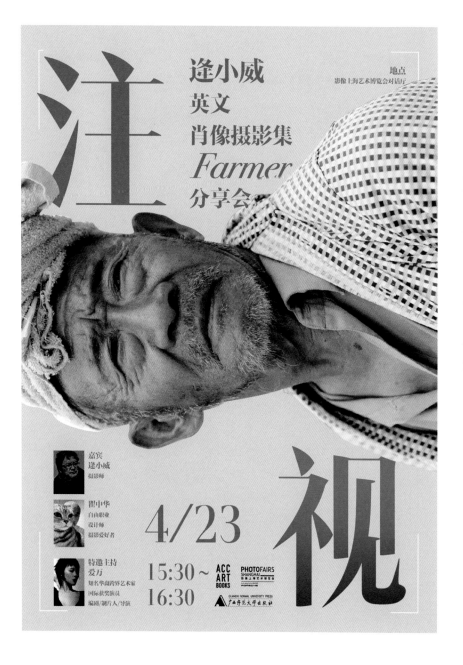

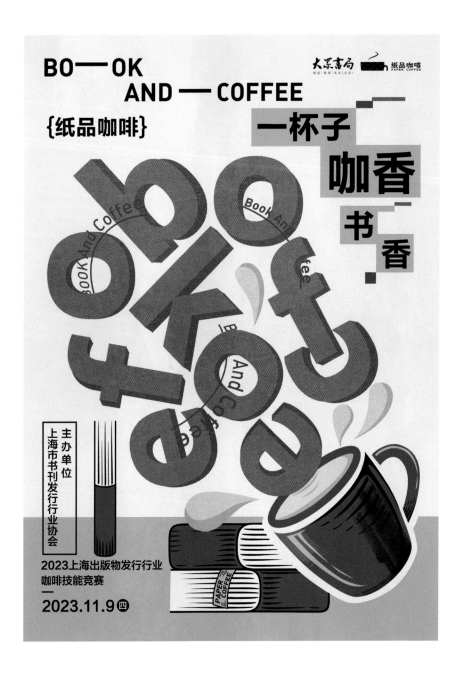

设计心语

以咖啡和书为设计主题，咖啡和书的英文字母从咖啡杯中流淌出来，契合海报主题。倾斜构图，配合蓝橙对比很强的色调，画面活泼、动感。

二等奖

海报名称 一杯子咖香书香

选送单位 上海大众书局文化有限公司

设 计 者 王若曼

发布时间 2023 年 11 月

设计心语

选取《岛上书店》中的语句设计的系列
藏书票。因为是系列设计，所以虽然是
四个不同主题的画面，但每个画面中都
有不同角度的灯塔和书的元素。藏书票
的排版是按照船票的形式设计的，所以
这也是一张通往书店的船票。

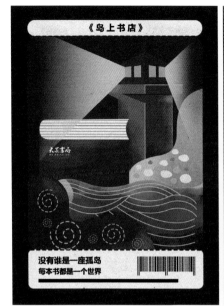

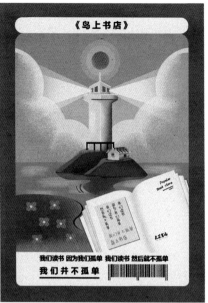

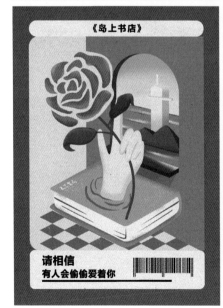

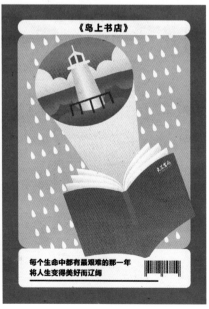

二等奖

海报名称 《岛上书店》藏书票系列设计

选送单位 江苏大众书局图书文化有限公司

设 计 者 王若曼

发布时间 2023 年 11 月

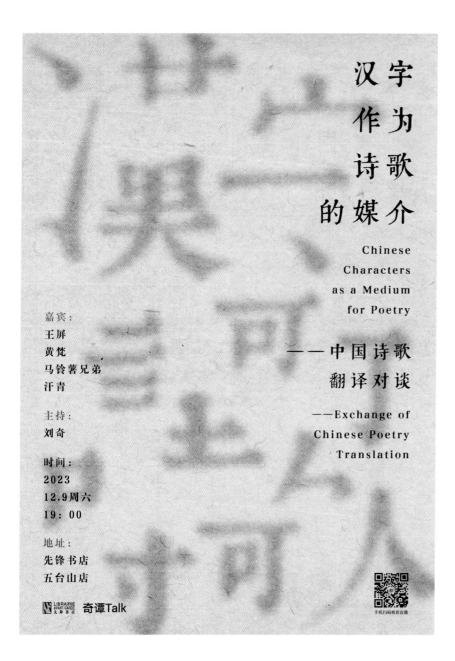

汉字
作为
诗歌
的媒介

Chinese
Characters
as a Medium
for Poetry

——中国诗歌
翻译对谈
——Exchange of
Chinese Poetry
Translation

嘉宾:
王屏
黄梵
马铃薯兄弟
汗青

主持:
刘奇

时间:
2023
12.9周六
19:00

地址:
先锋书店
五台山店

奇谭Talk

设计心语

海报以粗糙宣纸为背景,以分散的宋体字笔画为载体,强调汉字与诗歌的深厚历史渊源。

二等奖

海报名称　汉字作为诗歌的媒介
选送单位　南京先锋书店
设 计 者　韩江姗
发布时间　2023 年 12 月

给生活一些些诗歌的滋润，何不浅尝辄止？

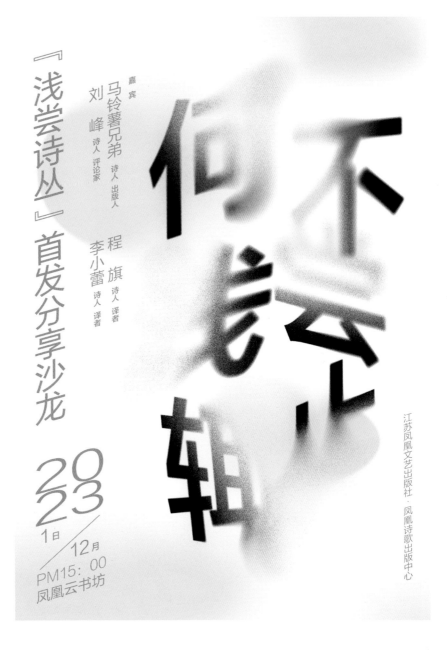

『浅尝诗丛』首发分享沙龙

『浅尝诗丛』

嘉宾

马铃薯兄弟 诗人 出版人

刘峰 诗人 评论家

程旗 诗人 译者

李小蕾 诗人 译者

何不浅尝辄止

2023
1日 / 12月
PM15：00
凤凰云书坊

江苏凤凰文艺出版社·凤凰诗歌出版中心

二等奖

海报名称 何不浅尝辄止

选送单位 江苏凤凰文艺出版社

设 计 者 徐芳芳

发布时间 2023 年 12 月

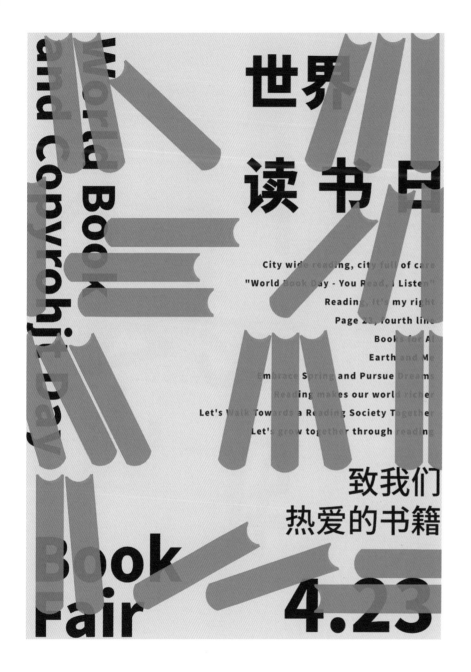

二等奖

海报名称　世界读书日
　　　　　　——致我们热爱的书籍
选送单位　浙江景宁畲族自治县新华
　　　　　　书店有限公司
设 计 者　任鹏程
发布时间　2023 年 4 月

设计心语

古为今用，是这幅作品的切入点，用现代设计表现形式描摹传统宋画，承接宋韵气质的同时，兼具设计美感，也更好地体现本书的书韵。

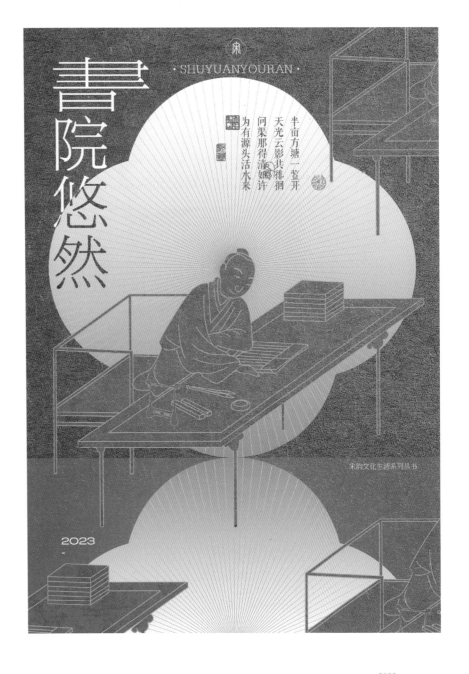

二等奖

海报名称 《书院悠然》

选送单位 杭州出版社

设 计 者 蔡海东

发布时间 2023 年 12 月

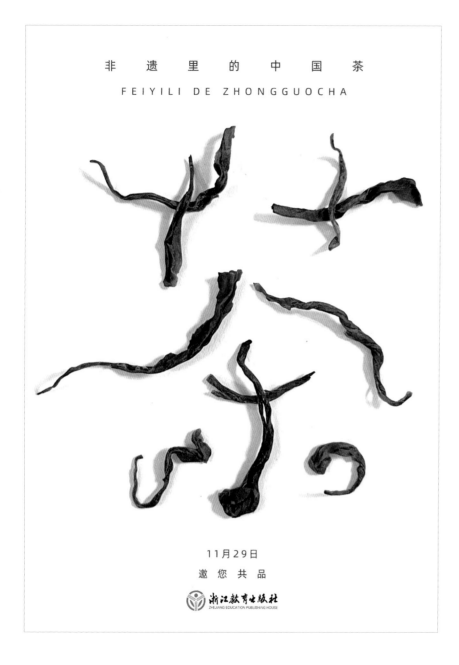

非 遗 里 的 中 国 茶

FEIYILI DE ZHONGGUOCHA

11月29日

邀 您 共 品

浙江教育出版社
ZHEJIANG EDUCATION PUBLISHING HOUSE

以茶叶为载体摆出"茶"字的造型，图案简单明了，又恰似传统水墨画风，点明非遗主题。

二等奖

海报名称 茶味书香

选送单位 浙江教育出版社集团有限公司

设 计 者 徐原

发布时间 2023 年 11 月

设计心语

鉴往昔漫漫征途，燃当下莘莘之火。

二等奖

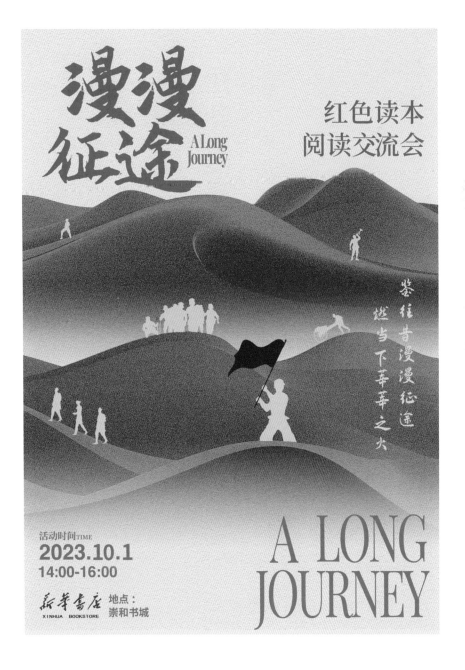

海报名称　漫漫征途

选送单位　浙江临海市新华书店有限公司

设 计 者　鲍依麟

发布时间　2023 年 9 月

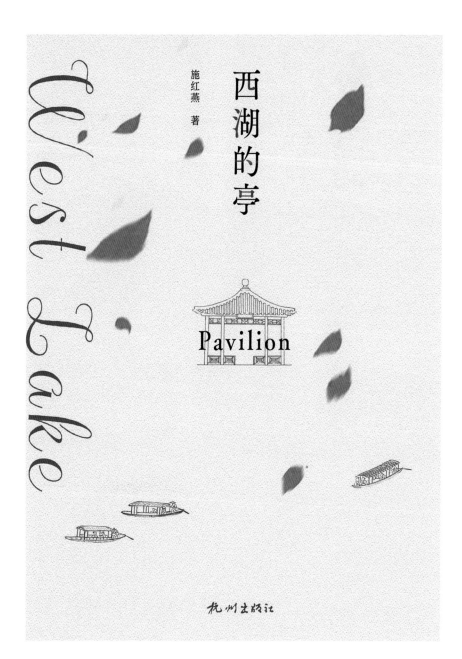

设计心语

用飘零的落叶烘托西湖秋季别样的景色。

二等奖

海报名称 《西湖的亭》

选送单位 杭州出版社

设 计 者 王立超 郑宇强 卢晓明

发布时间 2023 年 11 月

设计心语

海报使用了强烈色彩对比和半调图案的
设计手法，表现城市在让水加速离开地
表的同时，水正在无孔不入地占据城市。
理解城市内涝根源所在。

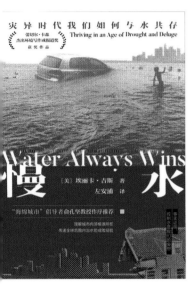

二等奖

海报名称 《慢水》

选送单位 浙江人民出版社

设 计 者 厉琳

发布时间 2023 年 5 月

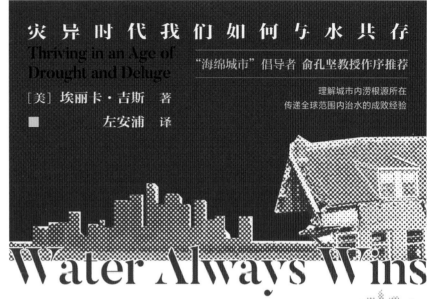

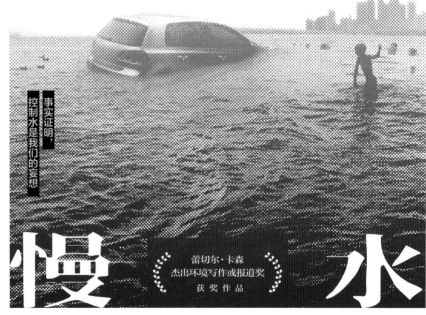

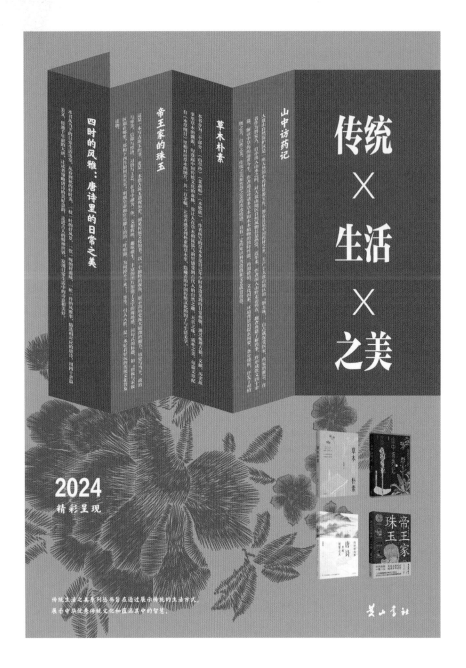

设计心语

传统的配色加上刺绣图案，展现丛书主
题"传统生活之美"。

二等奖

海报名称　"传统生活之美"海报

选送单位　黄山书社

设 计 者　尹晨

发布时间　2023 年 12 月

设计心语

主体色调以绿色为主，通过动物的图形与英文单词进行嫁接融合，在充分点明图书主题的同时，增强海报的视觉冲击。

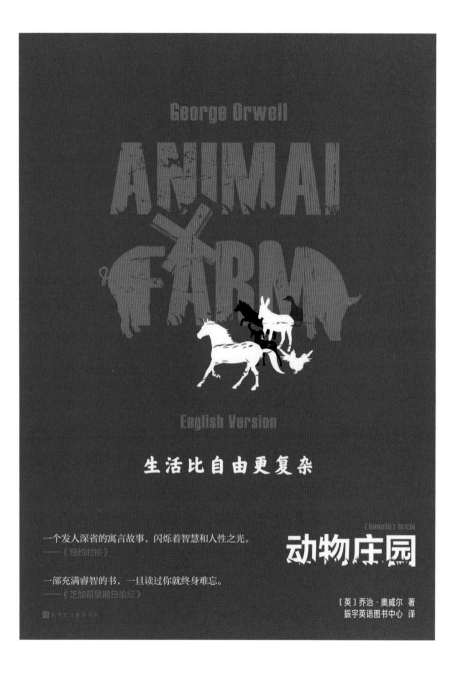

每报名称 《动物庄园》

选送单位 北京时代华文书局

设 计 者 程慧

发布时间 2023 年 12 月

设计心语

身体长大了，心灵还是孩子。

二等奖

海报名称　《长不大的成年人》
选送单位　北京时代华文书局
设 计 者　段文辉
发布时间　2023 年 12 月

设计心语

一部石油帝国兴衰史，同样也是一部世界秩序重建史。

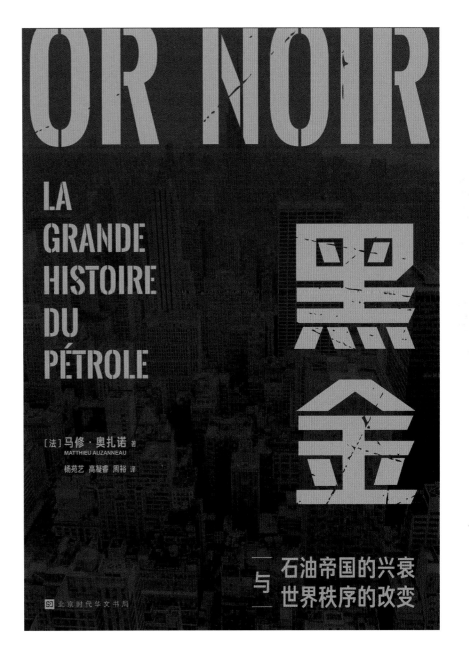

二等奖

海报名称　《黑金》

选送单位　北京时代华文书局

设 计 者　孙丽莉

发布时间　2023 年 12 月

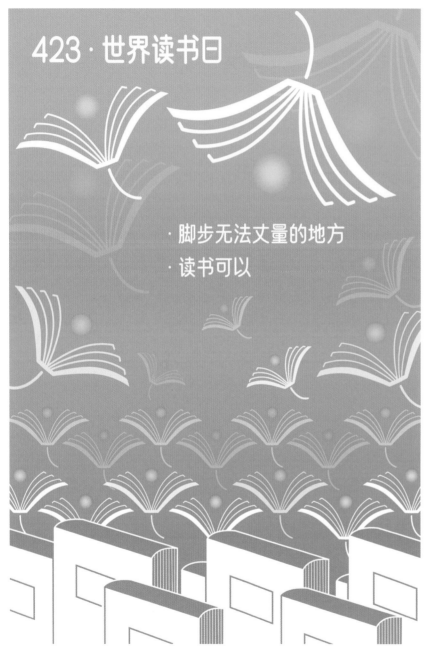

设计心语

世界很大，脚步无法丈量的地方，读书可以。把书象形成蒲公英，蒲公英可以随风四处旅行，我们可以通过阅读书籍，看到更广阔的世界。

二等奖

海报名称 世界读书日系列海报（一）

选送单位 安徽新华图书音像连锁有限公司

设 计 者 史兰迪

发布时间 2023 年 4 月

一本书，一千个读者读出一千种感悟，成就一千种人生。世界读书日，在阅读中找到自己，读出自己的世界。

二等奖

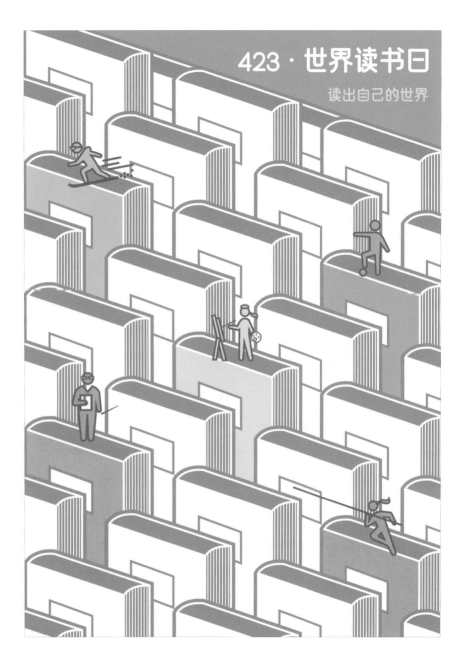

海报名称 世界读书日系列海报（三）

选送单位 安徽新华图书音像连锁有限

公司

设 计 者 史兰迪

发布时间 2023 年 4 月

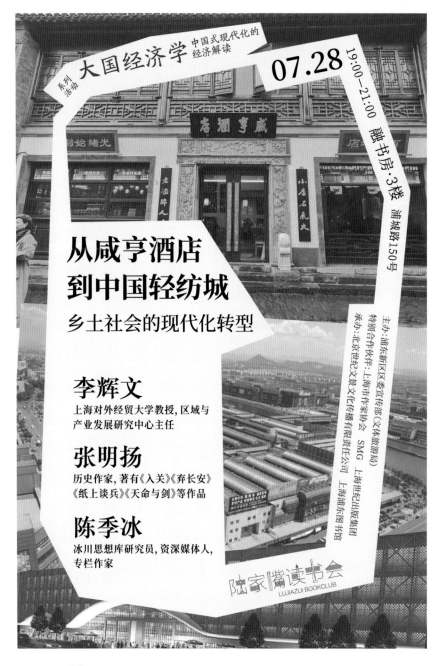

系列活动 **大国经济学** 中国式现代化的经济解读

07.28

19:00—21:00

融书房·3楼

浦城路150号

从咸亨酒店到中国轻纺城

乡土社会的现代化转型

李辉文
上海对外经贸大学教授,区域与产业发展研究中心主任

张明扬
历史作家,著有《入关》《弃长安》《纸上谈兵》《天命与剑》等作品

陈季冰
冰川思想库研究员,资深媒体人,专栏作家

主办:浦东新区委宣传部(文体旅游局)
特别合作伙伴:上海市作家协会
承办:北京世纪文景文化传播有限责任公司 SMG 上海世纪出版集团 上海浦东图书馆

陆家嘴读书会
LUJIAZUI BOOKCLUB

设计心语

近代中国落后时饱受批判的历史传统,与如今让中国奇迹般崛起,并有着独特韧性与包容性的文化特质,在本质上有何不同?

三等奖

海报名称	从咸亨酒店到中国轻纺城——乡土社会的现代化转型
选送单位	上海人民出版社·世纪文景
设 计 者	施雅文
发布时间	2023 年 7 月

设计心语

若心底之语难言，心负之山如何自解？

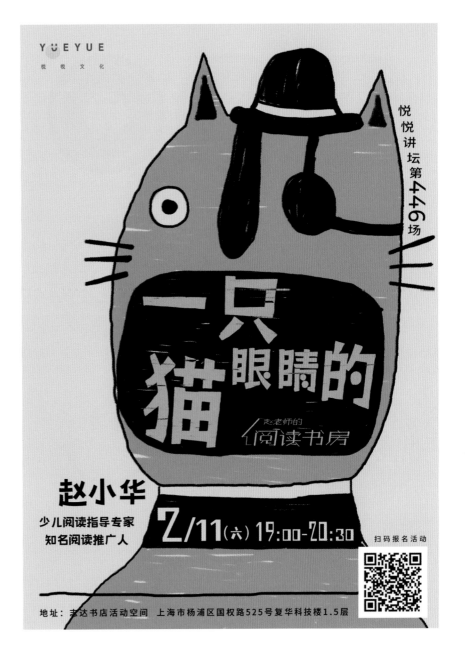

三等奖

海报名称　《一只眼睛的猫》

选送单位　上海悦悦图书有限公司

设 计 者　张孝笑

发布时间　2023 年 2 月

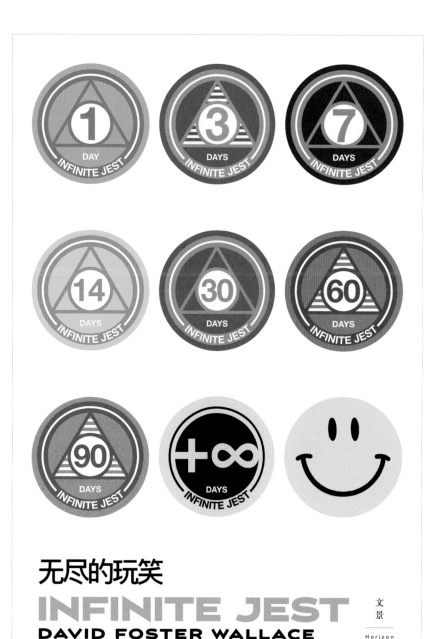

无尽的玩笑
INFINITE JEST
DAVID FOSTER WALLACE

文景
Horizon

设计心语

将书中选段内容图形化，让读者在阅读后也能会心一笑，感受到海报中的妙意。

三等奖

海报名称　《无尽的玩笑》概念海报
选送单位　上海人民出版社·世纪文景
设 计 者　陈阳
发布时间　2023 年 3 月

设计心语

工业遗产的精细化保护、利用和重生。

海报名称 《蝶变》

选送单位 上海文化出版社

设 计 者 王伟

发布时间 2023 年 11 月

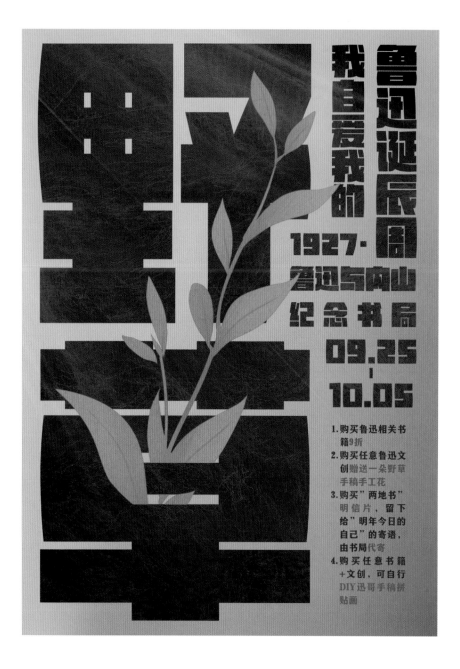

设计心语

以字为主，以图为辅，大字的"野草"
代表图书活动本身，而"野草"的图代
表图书活动赠送的手工花。

三等奖

海报名称　我自爱我的野草

　　　　　——鲁迅诞辰周活动

选送单位　上海新华传媒连锁有限公司

设 计 者　卢辰宇

发布时间　2023 年 9 月

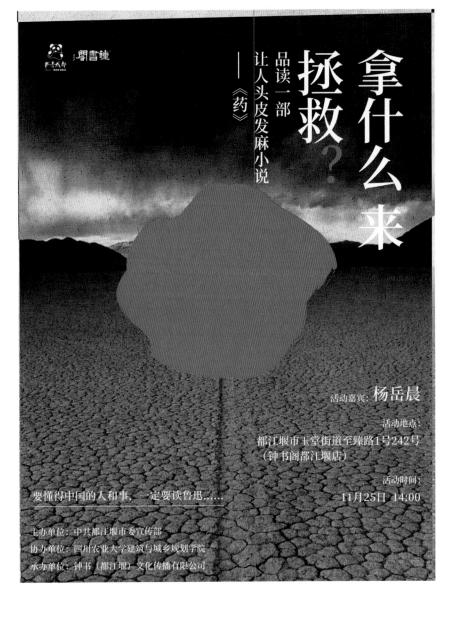

海报名称 拿什么来拯救？

选送单位 上海钟书实业有限公司

设 计 者 王富浩

发布时间 2023 年 11 月

设计心语

国画与童话的对谈。

三等奖

海报名称　大师对话童话

选送单位　上海钟书实业有限公司

设 计 者　王富浩

发布时间　2023 年 2 月

设计心语

饱含活力感和快乐感的色彩，让大家
一起分泌多巴胺！

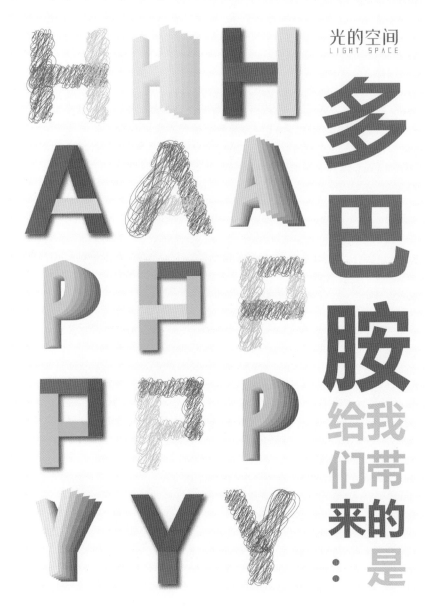

三等奖

海报名称 快乐多巴胺

选送单位 上海元真文化传媒有限公司

设 计 者 黄羽翔

发布时间 2023 年 7 月

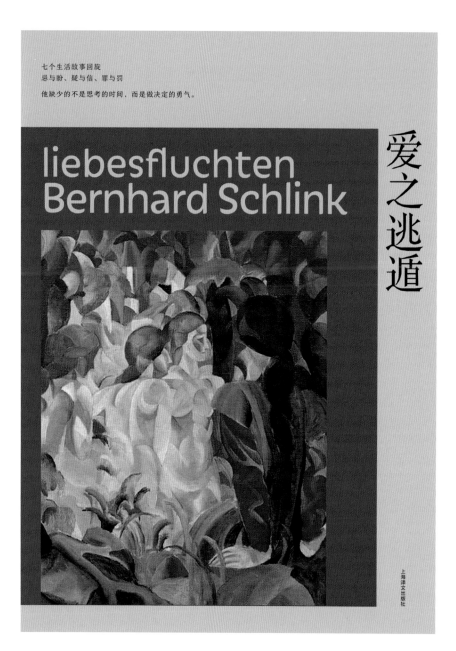

七个生活故事回旋
忌与盼、疑与信、罪与罚

他缺少的不是思考的时间，而是做决定的勇气。

liebesfluchten
Bernhard Schlink

爱之逃遁

上海译文出版社

设计心语

用刚直的线条表现德国作家的严谨严肃，
又用强烈明快的色彩表达作家所写内容
的戏剧感。

三等奖

海报名称　伯恩哈德・施林克作品系列海
　　　　　——《周末》《夏日谎言》《
　　　　　之逃遁》

选送单位　上海译文出版社

设 计 者　柴昊洲

发布时间　2023 年 4 月

用不同的字体叠加来体现中文的可能性。

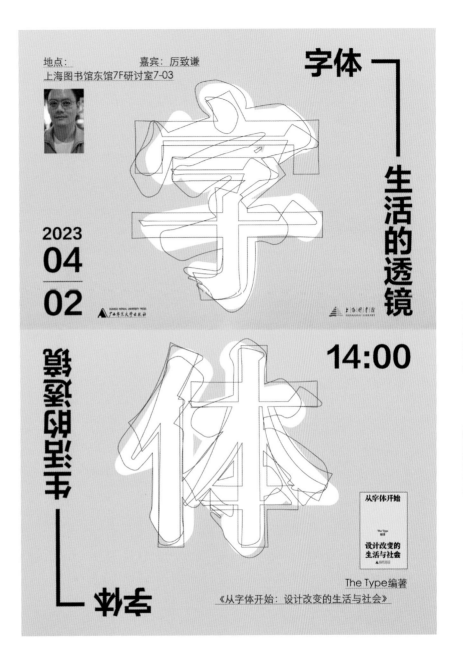

三等奖

海报名称 字体
——生活的透镜

选送单位 广西师范大学出版社（上海）
有限公司

设 计 者 侠舒玉晗

发布时间 2023 年 3 月

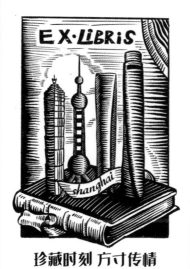

设计心语

方寸之间，爱有归宿。

三等奖

海报名称　珍藏时刻　方寸传情
选送单位　上海世纪朵云文化发展有限
　　　　　公司
设 计 者　黄玉洁
发布时间　2023 年 5 月

设计心语

柔和的色调和渐隐渐显的边框，将不同
情节的插图汇聚到一起。

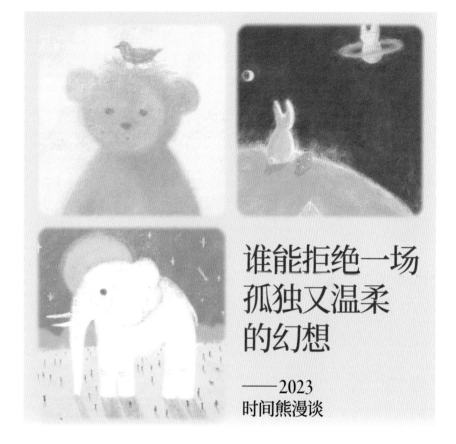

谁能拒绝一场
孤独又温柔
的幻想

——2023
时间熊漫谈

嘉　宾

戴锦华　　**范　晔**
北京大学教授　　北京大学教师、《百年孤独》译者

2023.4.14 (周五)
19:00—21:00
PAGEONE书店　五道口店2F

文景
Horizon　　时间熊文化　　PAGE ONE

三等奖

每报名称　谁能拒绝一场孤独又温柔的
　　　　　　幻想

选送单位　上海人民出版社·世纪文景

设 计 者　陈阳

发布时间　2023 年 4 月

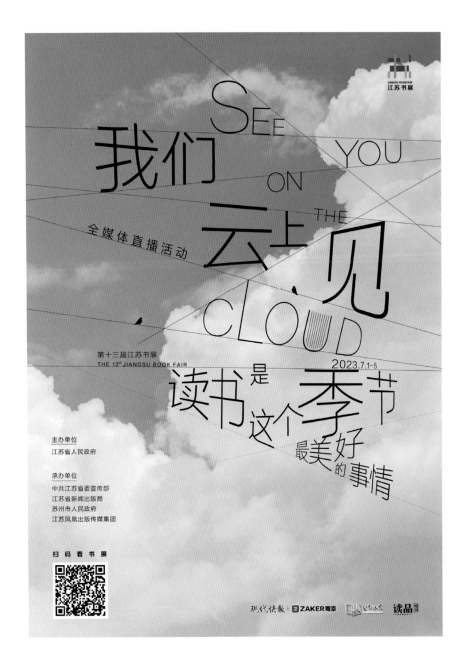

设计心语

蓝天白云，鸟儿轻啼，阅读带给我们的
就是这样一种愉悦的心情，一片广阔的
天地。画面鲜明有冲击力，简明扼要地
突出了活动主题和活动要素。

三等奖

海报名称　我们"云"上见（一）

选送单位　江苏凤凰新华书店集团有限
　　　　　公司凤凰书城分公司

设 计 者　薛顾璨

发布时间　2023 年 7 月

设计心语

在"618"这天，给大众读者一些能量！简笔式的动画勾勒线条，以知识为源，打气充能。绿色色块也代表着昂扬的生机和活力。

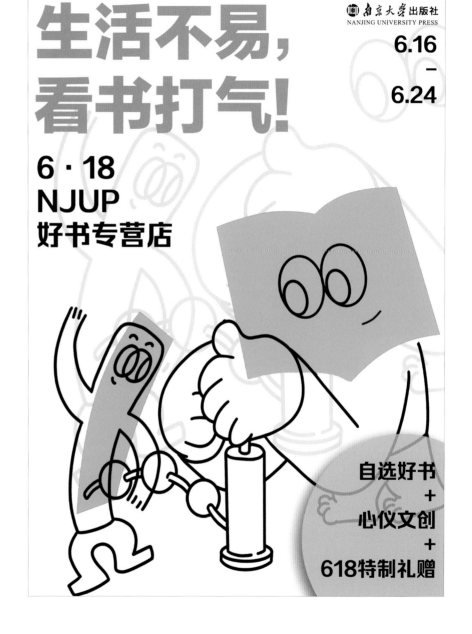

三等奖

每报名称 生活不易，看书打气

选送单位 南京大学出版社

设 计 者 韩潇越

发布时间 2023 年 6 月

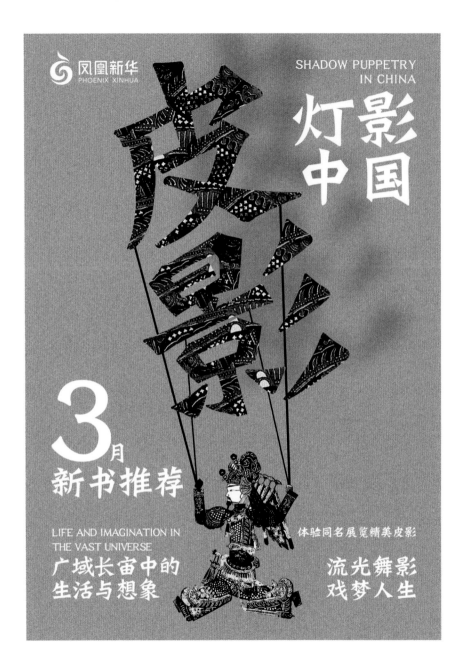

皮影，色彩鲜艳，栩栩如生。通过中国古人天马行空的想象和丰富的皮影题材，传递传统文化精神内核。

三等奖

海报名称	《灯影中国》
选送单位	江苏凤凰新华书店集团有限公司连云港分公司
设 计 者	王智慧
发布时间	2023 年 3 月

设计心语

在小故事中发现大道理，在小陪伴中获得大喜悦，凝聚着中国劳动人民的集体智慧，蕴含着丰富的历史知识和深厚的民族感情。

消寒图 WINTER SOLSTICE FESTIVAL

《消寒图：珍重待春风》是国内全面讲解古代消寒图及其历史文化知识，并为描画消寒图提供指南的传统文化普及读物。消寒图，也称九九消寒图，是中国古代文人根据数九方法绘制的冬季游戏图案。从冬至开始每日涂画一笔，直至八十一日后画完，便迎来春回大地，因此画消寒图的游戏不仅可以排遣猫冬中的无聊，同时还具有记录冬日生活。本书详细讲解消寒图背后的传统冬令风俗文化以及消寒图诞生的历史渊源，介绍了多种消寒图样式，并通过示意图对如何填涂进行讲解，发掘和记录冬季各种自然变化，在获得传统民俗、历史、文字、自然常识等相关知识的同时，让你在DIY的填用实践感受传统文化的魅力，在猫冬游戏中娱乐身心、安然过冬。

古人如何猫冬？你不知道的九九消寒图。温暖了中国人一个又一个冬季的消寒图。国内全面讲解九九消寒图的传统文化读物。
《冬至》唐·杜甫
年年至日长为客，忽忽穷愁泥杀人。
江上形容吾独老，天边风俗自相亲。
杖藜雪后临丹壑，鸣玉朝来散紫宸。
心折此时无一寸，路迷何处见三秦。

作 者/
袁瑾
出版社/
浙江文艺出版社出版
时 间/
2023年01月

三等奖

海报名称 冬至·岁晚

选送单位 江苏凤凰新华书店集团有限

公司连云港分公司

设 计 者 王智慧

发布时间 2023 年 1 月

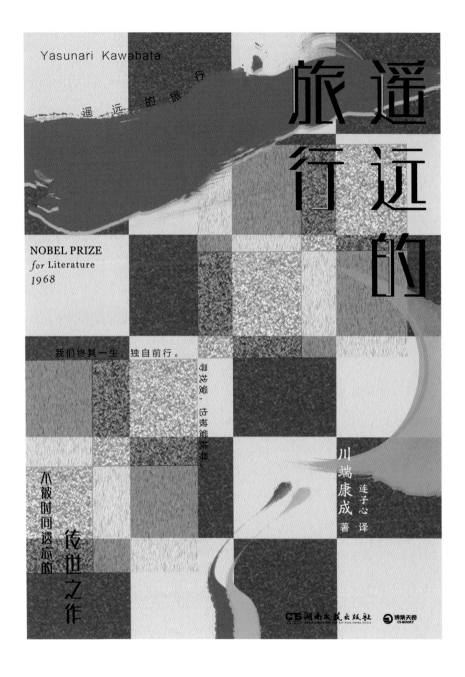

设计心语

以"棋"构思，人生如棋，下棋如同修行，黑白棋盘是人生的历程，透过多变美丽的蓝绿色交织，映射书中一段关于爱情、生命、死亡的探索之旅。

三等奖

海报名称　《遥远的旅行》

选送单位　江苏凤凰新华书店集团有限
　　　　　公司响水分公司

设 计 者　刘承苏

发布时间　2023 年 12 月

三等奖

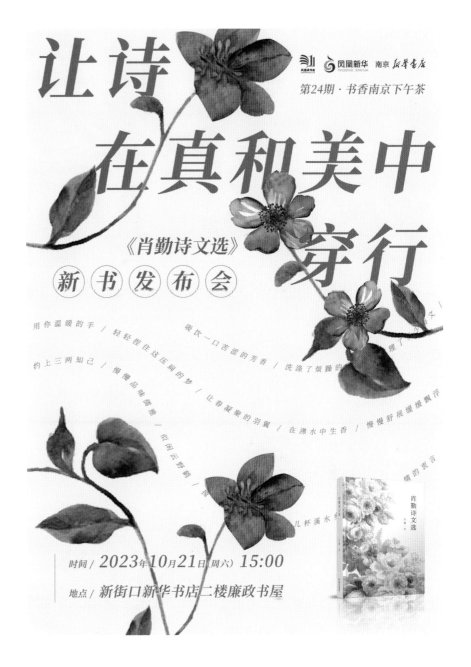

海报名称 让诗在真和美中穿行

选送单位 江苏凤凰新华书店集团有限
公司南京分公司

设 计 者 陈雁戎

发布时间 2023 年 10 月

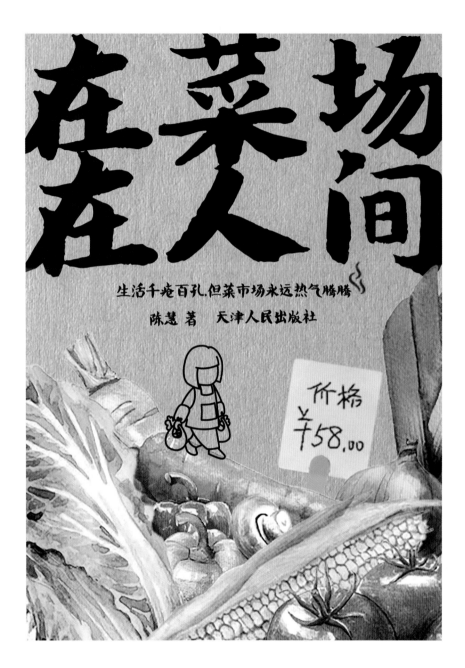

在菜场在人间

生活千疮百孔,但菜市场永远热气腾腾

陈慧 著　天津人民出版社

价格 ￥58.00

设计心语

生活千疮百孔,但永远热气腾腾。

三等奖

海报名称　人间烟火气

选送单位　江苏凤凰新华书店集团有限

　　　　　公司南京分公司

设 计 者　施吟秋

发布时间　2023 年 12 月

把阅读作为一种习惯和生活方式，让我们的人生更加精彩。

三等奖

海报名称　阅读解锁更多精彩人生
选送单位　浙江东阳市新华书店有限
　　　　　　公司
设 计 者　徐可
发布时间　2023 年 12 月

历经 400 余年
风雨的洗礼，
穿越了岁月的尘埃，
依然熠熠生辉

从小小"药圃"，
到植物科学研究重地
吸引着万千游客，
贡献了植物学知识

◆ 90 幅兼具史学价值与艺术价值的精美插图

◆ 21 位见证者的生平介绍

◆ 让读者探索和了解一段延续至今的鲜活历史

设计心语

回顾 400 余年的璀璨历史，细细品味植物的魅力。

ROOTS TO SEEDS

牛津植物史

植物学故事 400 年

[英] 斯蒂芬·A. 哈里斯 著

冯智 译

400 YEARS OF OXFORD BOTANY

三等奖

海报名称　《牛津植物史》

选送单位　浙江人民出版社

设 计 者　王芸

发布时间　2023 年 12 月

设计心语

发掘未被发现的幸福可能。

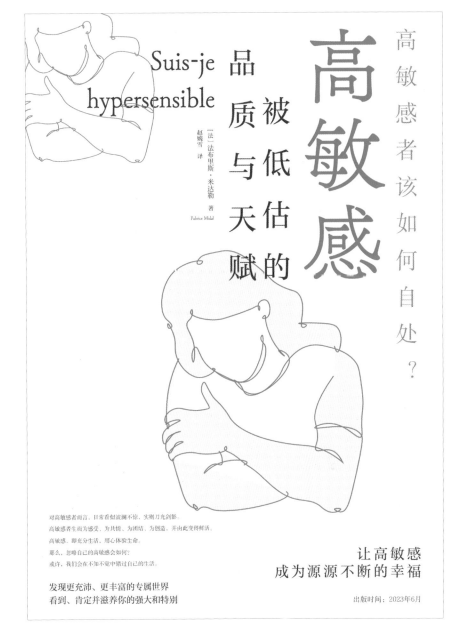

三等奖

海报名称 《高敏感》

选送单位 浙江人民出版社

设 计 者 王芸

发布时间 2023年12月

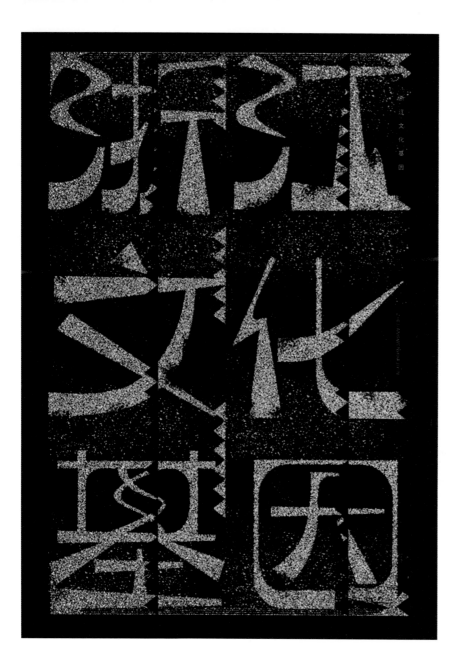

设计心语

浙江历史源远流长，大浪淘沙，淘沙取金，整体用金沙来营造历史的质感，搭配字体变化设计，传递浙江文化精神。

三等奖

海报名称 浙江文化基因

选送单位 杭州出版社

设 计 者 蔡海东

发布时间 2023 年 10 月

设计心语

系列海报承袭丛书封面设计中偏旁提取的创意，一个偏旁如一个音符、一个基因，它不代表整体，却可以通过不同的组合方式组成不同的形态和文字，正如一个个音符谱成一曲悠扬长歌，一个个文化基因组成一个文化体系……海报将封面中提取的偏旁进行现代立体化的排序组合，反映了在浙江文化长河中各种文化的交融，而今仍旧立体鲜活于当代社会文化中，从而营造一种历史人文的时空流淌感。

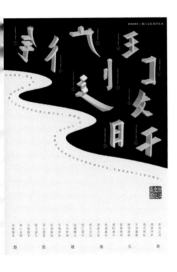

三等奖

海报名称 "浙江文化基因"系列海报（二）

选送单位 杭州出版社

设 计 者 屈皓

发布时间 2023 年 9 月

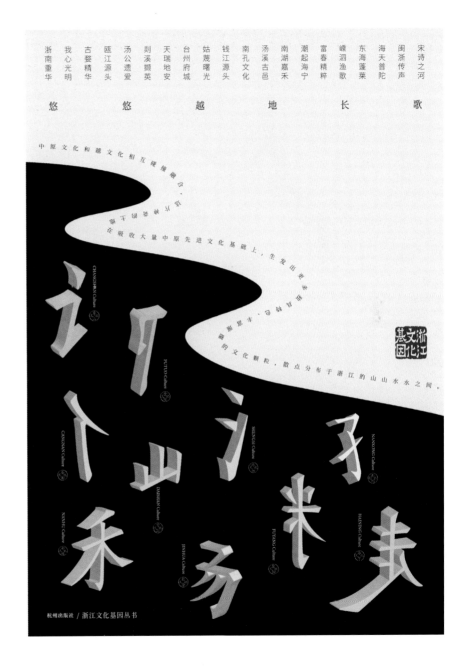

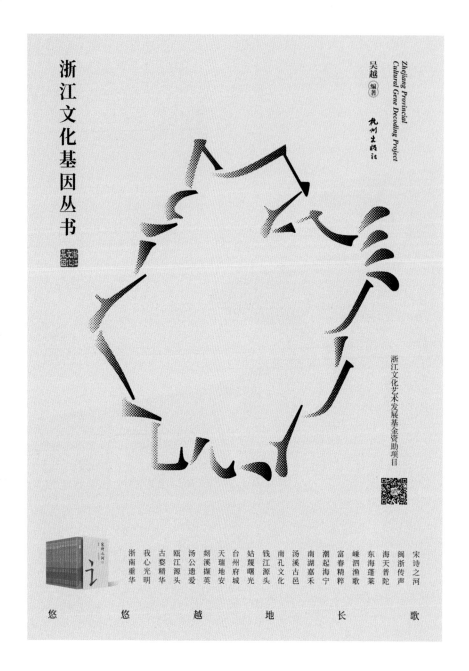

浙江文化基因丛书

吴越 编著

杭州出版社

Zhejiang Provincial
Cultural Gene Decoding Project

浙江文化艺术发展基金资助项目

宋诗之河
闽浙传声
海天普陀
东海蓬莱
嵊泗渔歌
富春精粹
潮起海宁
南湖嘉禾
汤溪古邑
南孔文化
钱江源头
姑蔑曙光
台州府城
天瑞地安
剡溪撷英
汤公遗爱
瓯江源头
古婺精华
我心光明
浙南重华

悠　　悠　　越　　地　　长　　歌

设计心语

海报设计创意来源于封面设计的偏旁提取思路，以汉字的笔画作为文化的"基因"，拼合出浙江地图的外轮廓，直观地将"浙江文化基因"丛书所囊括的各地文化进行整体性印象化的文化表达。

三等奖

海报名称　"浙江文化基因"系列海报(三
选送单位　杭州出版社
设　计　者　屈皓
发布时间　2023 年 9 月

设计心语

采用原创插图人物，以孩子的视角为中心，讲述了节气从古至今的发展与变迁，做中小学专属的节气科普书，展现中国节气之美。

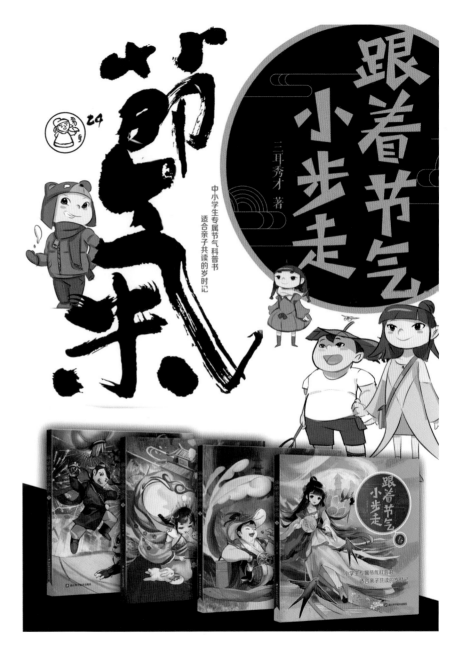

三等奖

海报名称 《跟着节气小步走》

选送单位 浙江科学技术出版社

设 计 者 朱树森

发布时间 2023 年 10 月

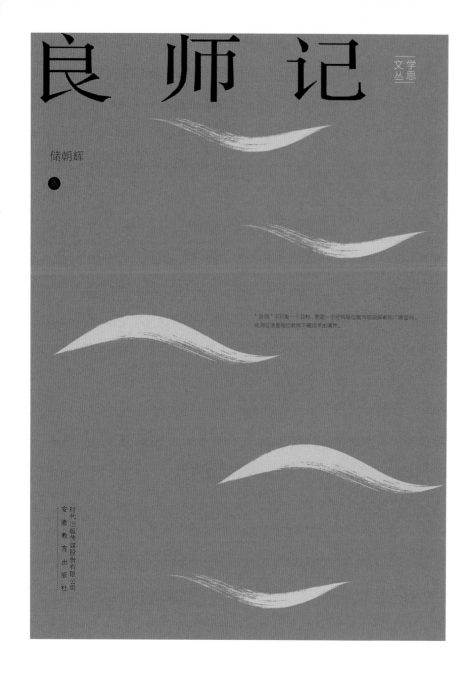

良师记

文学丛思

储朝辉

著

"良师"不只是一个目标，更是一个可供每位教师自由探索的广阔空间。良师应该是每位教师不懈追求的境界。

时代出版传媒股份有限公司
安徽教育出版社

设计心语

蓝色作为主色调隐喻"学海"，贴近主题。以毛笔的笔触作为主要设计元素，采用点状构图，整体设计风格简洁大方。

三等奖

海报名称　《良师记》

选送单位　安徽教育出版社

设 计 者　阮娟

发布时间　2023 年 1 月

最美

突破固有的语言模式，开启用语言改变
命运的神奇旅程，随着认知的不断升级，
获得前所未有的成就。

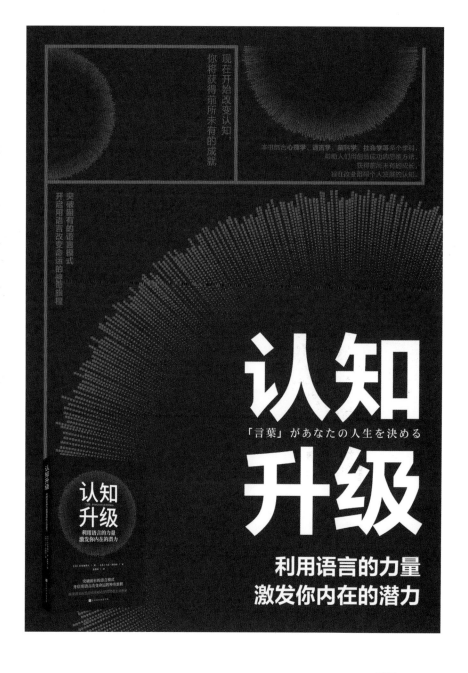

三等奖

海报名称 《认知升级》

选送单位 北京时代华文书局

设 计 者 迟稳

发布时间 2023 年 12 月

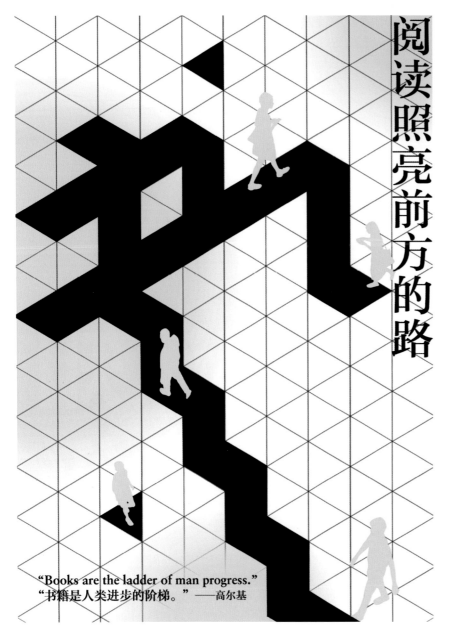

阅读照亮前方的路

"Books are the ladder of man progress."
"书籍是人类进步的阶梯。" ——高尔基

设计心语

阅读可以照亮前方的道路，以透视网格形式拼凑出"书"路，不同的人走在各自的路上，获得不同的感悟。

三等奖

海报名称 阅读照亮前方的路

选送单位 北京时代华文书局

设 计 者 贾静洁

发布时间 2023 年 12 月

用七巧板的各种形状和丰富的色彩在画
面中进行拼贴，既展现童真童趣，也象
征着科学思维的碰撞。

三等奖

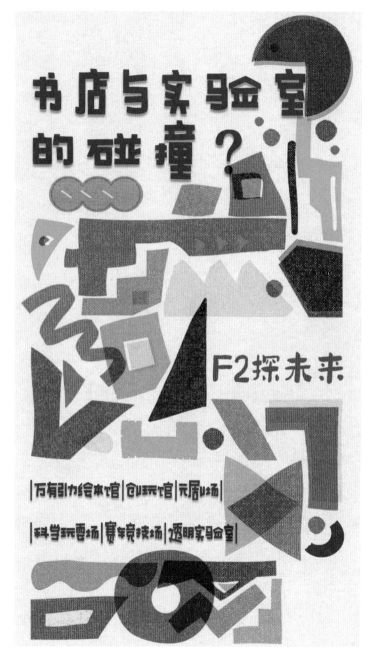

海报名称 童真童趣的科学

选送单位 合肥新华书店元·书局

设 计 者 孙文婕

发布时间 2023 年 10 月

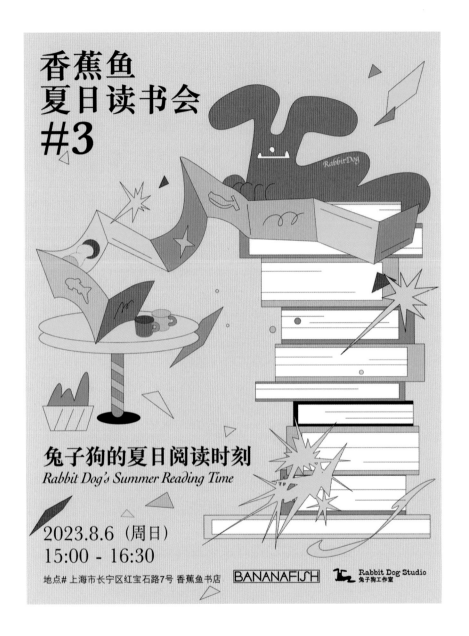

香蕉鱼
夏日读书会
#3

RabbitDog

兔子狗的夏日阅读时刻
Rabbit Dog's Summer Reading Time

2023.8.6（周日）
15:00 - 16:30

地点#上海市长宁区红宝石路7号 香蕉鱼书店

BANANAFISH

Rabbit Dog Studio
兔子狗工作室

设计心语

以平面设计师赵晨雪的知名 IP Rabbit Dog 为形象创作的海报，呈现夏日阅读的沉浸时刻。

优秀奖

海报名称　兔子狗的夏日阅读时刻

选送单位　上海版语文化传播有限公司

设 计 者　赵晨雪

发布时间　2023 年 8 月

设计心语

在上海居住了七年的日本女生宇山坊的文创快闪活动。这张海报中的许多插画图案是她以上海老房子里的物件为灵感所绘，从插画中可以感受到她对上海生活的热爱。

优秀奖

海报名称 宇山坊的"上海绘日记"快闪活动

选送单位 上海版语文化传播有限公司

设 计 者 宇山坊

发布时间 2023 年 8 月

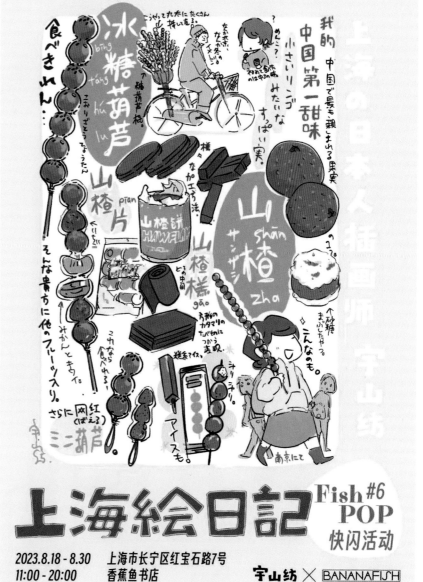

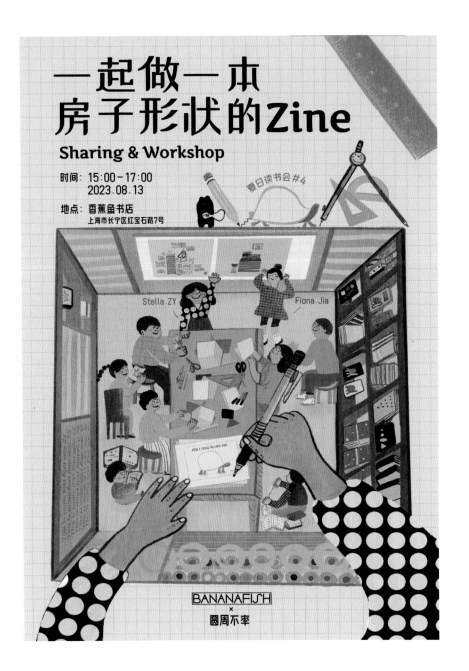

设计心语

海报设计真实还原和想象了工作坊当天下午的创作情景。插画师 Z. Y. Stella 同时也是建筑师，教大小朋友们用立体书的形式去感受房子 Zine 的乐趣。

优秀奖

海报名称　圆周不率：一起做一本房子形状的 Zine

选送单位　上海版语文化传播有限公司

设 计 者　徐千千　Z. Y. Stella

发布时间　2023 年 8 月

设计心语

时空轮转，再现老上海快速洗牌历程中的情与美。

优秀奖

海报名称　《洗牌年代》

选送单位　上海三联书店　上海理工大学
　　　　　　出版与数字传播系

设 计 者　杨娇　冷国香　王芳　吴昉

发布时间　2023 年 6 月

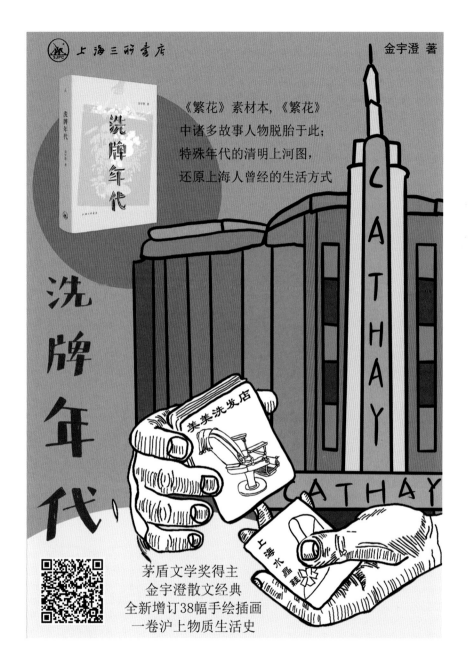

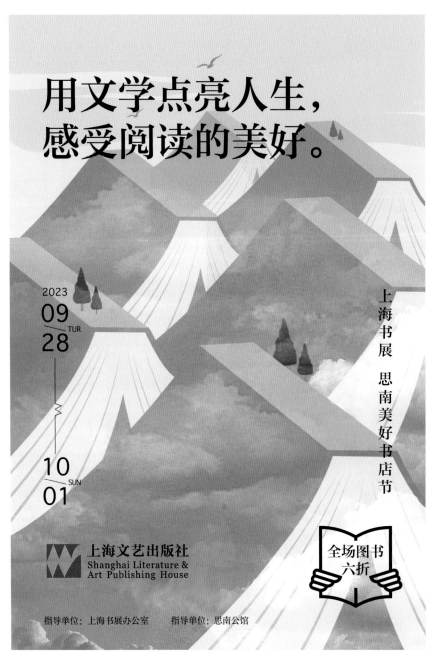

优秀奖

海报名称　思南美好书店节

选送单位　上海文艺出版社

设 计 者　钱祯

发布时间　2023 年 9 月

设计心语

饮一杯茶，捧一卷书。

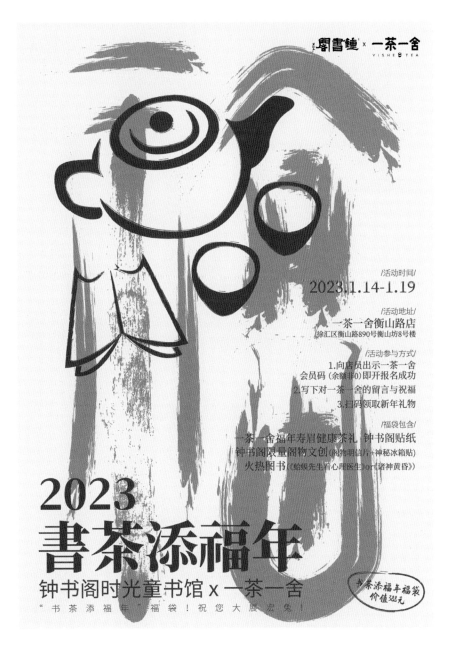

海报名称　书茶添福年

选送单位　上海钟书实业有限公司

设 计 者　王富浩

发布时间　2023 年 1 月

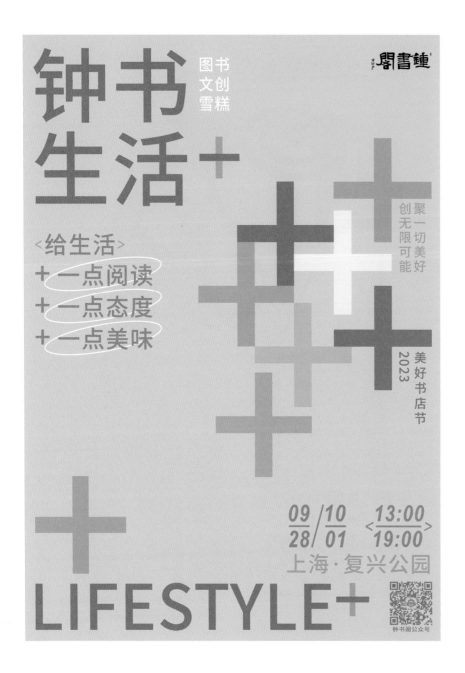

设计心语

钟书生活＋，为生活＋无限可能。

优秀奖

海报名称　"思南美好书店节"主海报
选送单位　上海钟书实业有限公司
设 计 者　邱琳
发布时间　2023 年 9 月

每日分享一篇有趣的冷知识，所以选了
几位科学家作为设计主元素；因为聚焦
有趣的知识，所以科学家的照片用艺术
手法进行了处理。

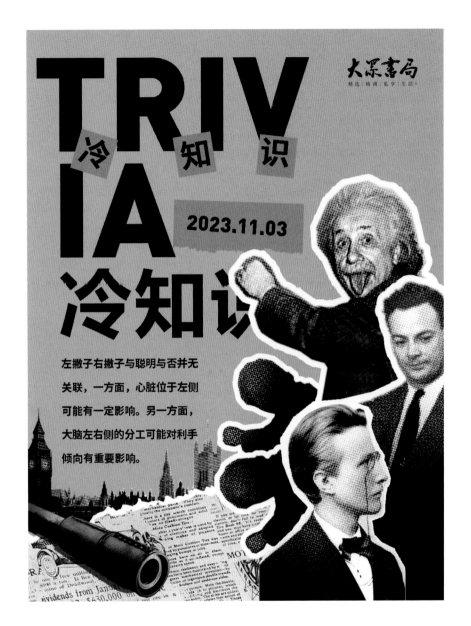

海报名称 每天一个冷知识

选送单位 上海大众书局文化有限公司

设 计 者 王若曼

发布时间 2023 年 11 月

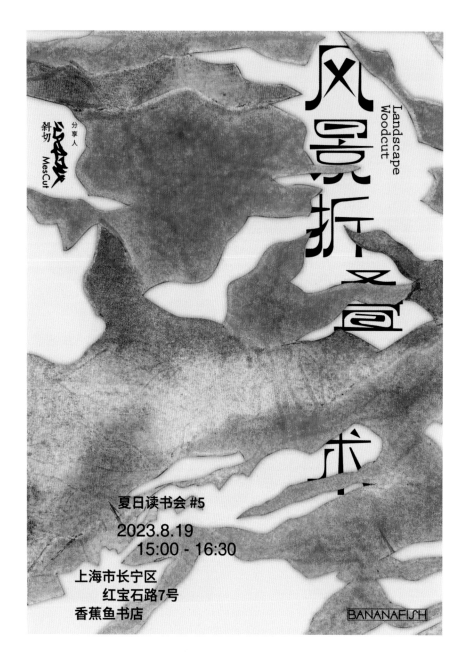

设计心语

作品以木刻版画技法进行主题创作，山的形状重叠起伏，木刻字体信息与风景交织、杂糅编排的海报设计也易引起读者对版画书籍装帧的兴趣。

优秀奖

海报名称　风景折叠术　夏日读书会

选送单位　上海版语文化传播有限公司

设 计 者　徐千千

发布时间　2023 年 8 月

探索昆虫奥秘，感悟大自然的神奇与伟大。

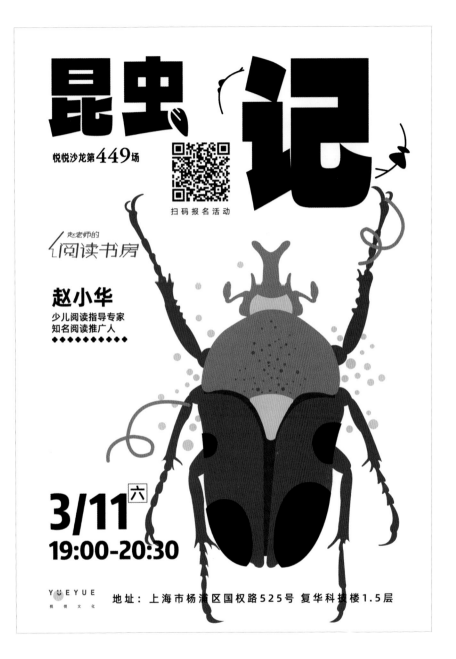

优秀奖

海报名称 《昆虫记》

选送单位 上海悦悦图书有限公司

设 计 者 张孝笑

发布时间 2023 年 3 月

设计心语

聆听书中人内心的波涛汹涌。

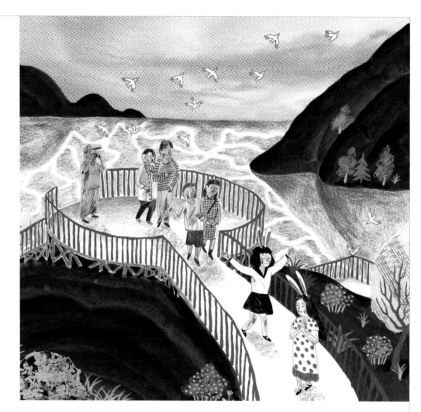

I Hear Everything Singing

一次不经意的伸手，就是人生改变的起点。

 PICTURES AND WORDS FROM CHINA

Foreign rights contact email: solene.xie@outlook.com
https://www.pictureswordschina.com/

优秀奖

海报名称	在一起·融合绘本《我听见万物的歌唱》
选送单位	上海教育出版社
设计者	赖玟伊
发布时间	2023 年 3 月

设计心语

善良不是天赋异禀，而是一种价值选
择；行善从不需刻意为之，而是愉快
自然之举。

优秀奖

Little Mole and the Stars

微光也是一种光，照亮整个人生。

海报名称 在一起 · 融合绘本《小鼹鼠
与星星》

选送单位 上海教育出版社

设 计 者 王慧

发布时间 2023 年 3 月

Where Are You Going

每个不善于表达的孩子，也是独特的宝藏。

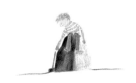

PICTURES AND WORDS FROM CHINA

Foreign rights contact email: solene.xie@outlook.com
https://www.pictureswordschina.com/

优秀奖

海报名称 在一起·融合绘本《你要去哪儿》

选送单位 上海教育出版社

设 计 者 赖玟伊

发布时间 2023 年 3 月

设计心语

用鲜明的问号吸引视觉焦点，带着好奇
探索书籍本身。

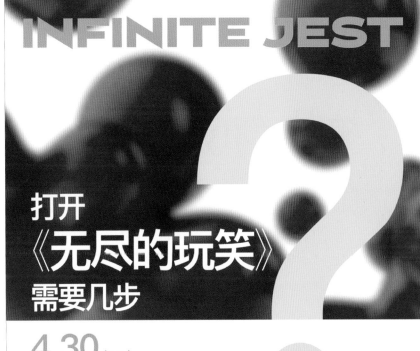

优秀奖

海报名称　打开《无尽的玩笑》需要几
　　　　　步?

选送单位　上海人民出版社·世纪文景

设 计 者　陈阳

发布时间　2023 年 4 月

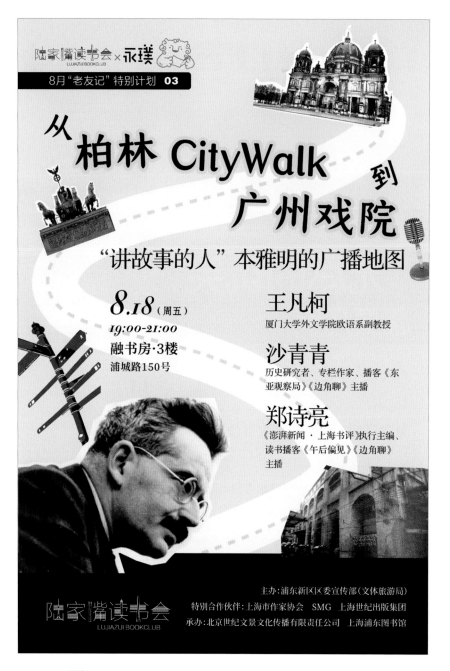

设计心语

当本雅明拿起麦克风时，旧式柏林的日
常生活和都市怪谈在听众耳边被激活，
它们是如此别开生面、多姿多彩。

优秀奖

海报名称　本雅明的广播地图

选送单位　上海人民出版社·世纪文景

设 计 者　施雅文

发布时间　2023 年 8 月

设计心语

纸的撕痕和电子感的波普点表现新旧时代的交替。

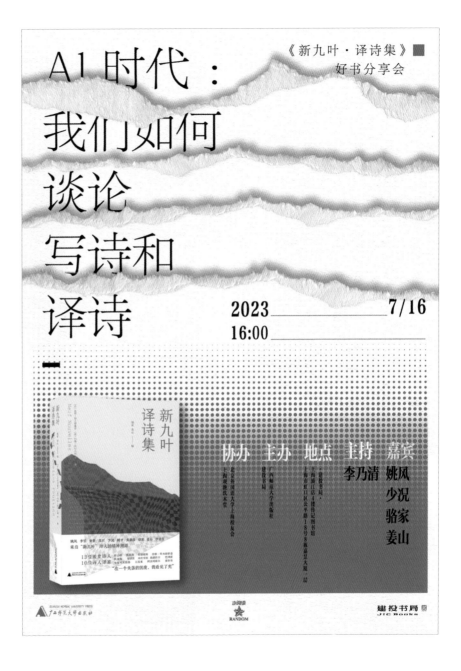

优秀奖

海报名称 AI 时代：我们如何谈论写诗和译诗

选送单位 广西师范大学出版社（上海）有限公司

设 计 者 侠舒玉晗

发布时间 2023 年 7 月

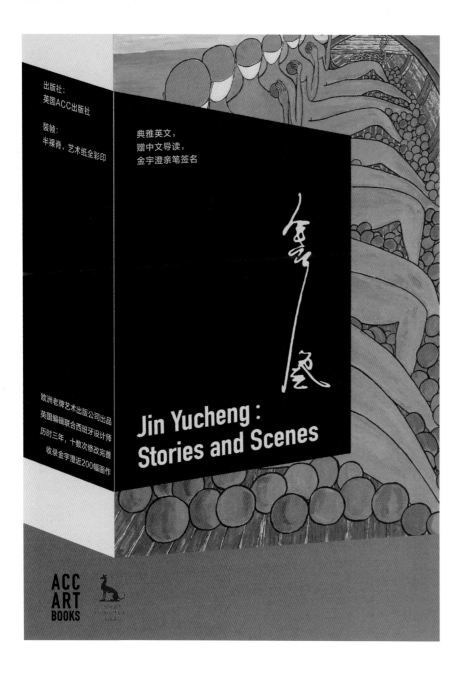

出版社：
英国ACC出版社

装帧：
半裸脊，艺术纸全彩印

典雅英文，
赠中文导读，
金宇澄亲笔签名

欧洲老牌艺术出版公司出品

英国编辑联合西班牙设计师

历时三年，十数次修改完善

收录金宇澄近200幅画作

Jin Yucheng:
Stories and Scenes

ACC
ART
BOOKS

优秀奖

海报名称	《金宇澄：细节与现场》
选送单位	广西师范大学出版社（上海）
	有限公司
设 计 者	侠舒玉晗
发布时间	2023 年 8 月

父爱无声却充满力量和温度。

海报名称 父爱无声 方寸传情

选送单位 上海世纪朵云文化发展有限公司

设 计 者 张艺璐

发布时间 2023 年 6 月

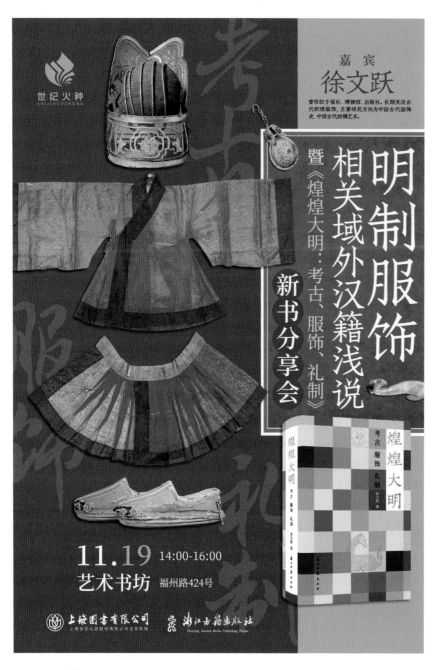

设计心语

书封、文字、版面色彩统一和谐。以一整套明制服饰为版面主体，直观展现活动内容。

优秀奖

海报名称　明制服饰相关域外汉籍浅说

选送单位　上海图书有限公司

设 计 者　刘翔宇

发布时间　2023 年 11 月

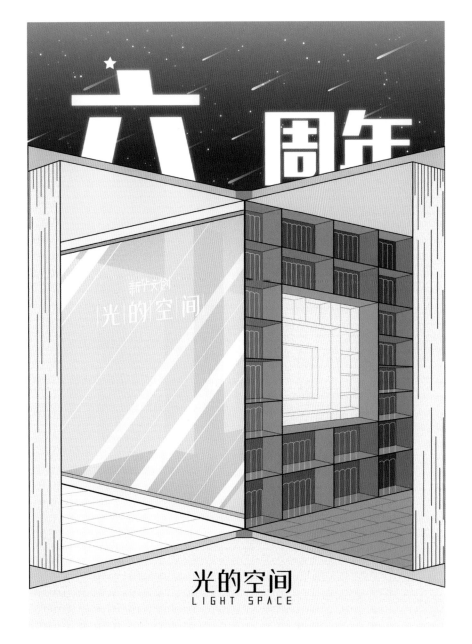

海报名称 光的空间六周年

选送单位 上海元真文化传媒有限公司

设 计 者 黄羽翔

发布时间 2023 年 12 月

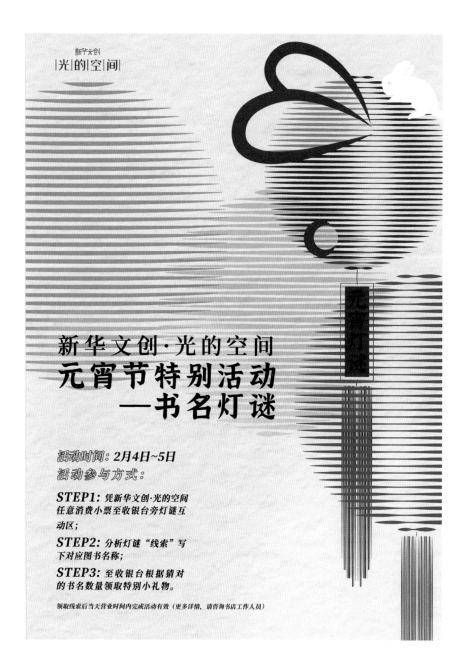

优秀奖

海报名称　元宵灯谜

选送单位　上海元真文化传媒有限公司

设 计 者　井仲旭

发布时间　2023 年 2 月

严寒中的东北曾有火光跳动。

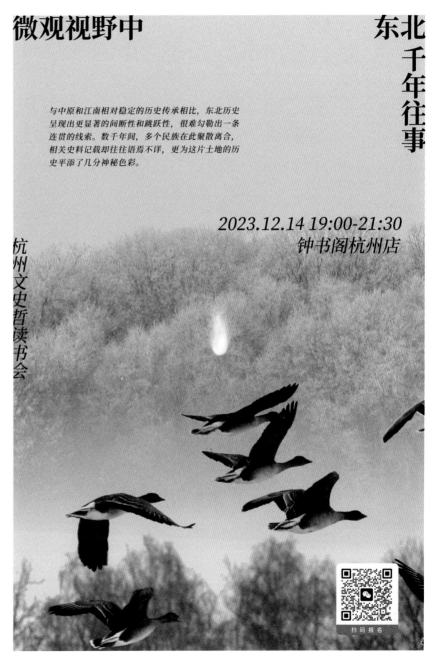

微观视野中

东北千年往事

与中原和江南相对稳定的历史传承相比，东北历史呈现出更显著的间断性和跳跃性，很难勾勒出一条连贯的线索。数千年间，多个民族在此聚散离合，相关史料记载却往往语焉不详，更为这片土地的历史平添了几分神秘色彩。

2023.12.14 19:00-21:30
钟书阁杭州店

杭州文史哲读书会

扫码报名

优秀奖

海报名称 微观视野中东北千年往事

选送单位 上海钟书实业有限公司

设 计 者 王富浩

发布时间 2023 年 12 月

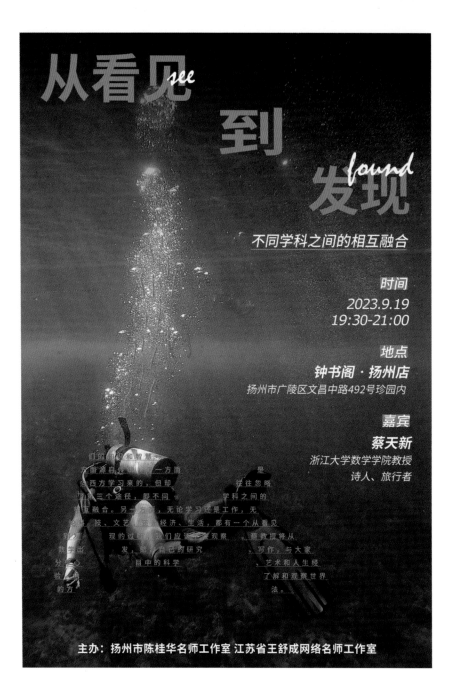

从看见 *see* 到 发现 *found*

不同学科之间的相互融合

时间
2023.9.19
19:30-21:00

地点
钟书阁 · 扬州店
扬州市广陵区文昌中路492号珍园内

嘉宾
蔡天新
浙江大学数学学院教授
诗人、旅行者

主办：扬州市陈桂华名师工作室 江苏省王舒成网络名师工作室

设计心语

在深海中游动，在深海中发现。

优秀奖

海报名称　《从看见到发现》
选送单位　上海钟书实业有限公司
设 计 者　王富浩
发布时间　2023 年 9 月

设计心语

反对战争。

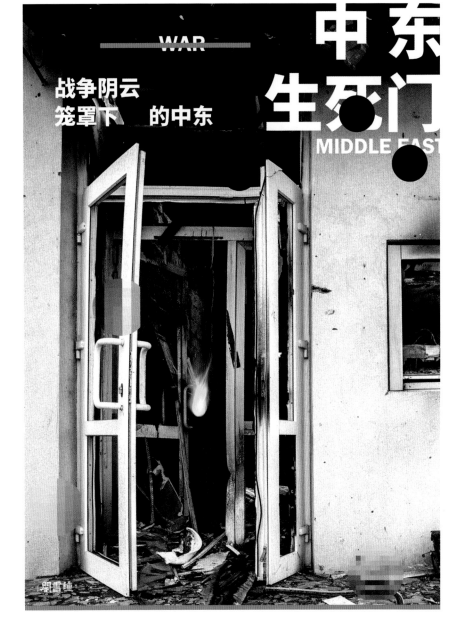

海报名称　《中东生死门》

选送单位　上海钟书实业有限公司

设 计 者　王富浩

发布时间　2023 年 11 月

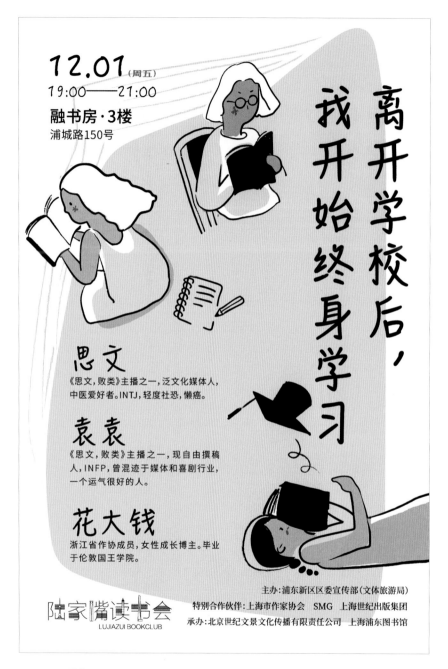

离开学校后，我开始终身学习

12.01 (周五)
19:00——21:00
融书房·3楼
浦城路150号

思文
《思文，败类》主播之一，泛文化媒体人，中医爱好者。INTJ，轻度社恐，懒癌。

袁袁
《思文，败类》主播之一，现自由撰稿人，INFP，曾混迹于媒体和喜剧行业，一个运气很好的人。

花大钱
浙江省作协成员，女性成长博主。毕业于伦敦国王学院。

主办：浦东新区区委宣传部（文体旅游局）
特别合作伙伴：上海市作家协会　SMG　上海世纪出版集团
承办：北京世纪文景文化传播有限责任公司　上海浦东图书馆

陆家嘴读书会
LUJIAZUI BOOKCLUB

设计心语

突破局限与边界，深入一个未知的领域。
终身学习让我们重新紧握"自我"的价值，
从单一走向多元，重新拥抱创造与鲜活。

优秀奖

海报名称　离开学校后，我开始终身学习
选送单位　上海人民出版社·世纪文景
设 计 者　施雅文
发布时间　2023 年 12 月

设计心语

隐去了个体化的表达，使读者更能沉浸
其中。

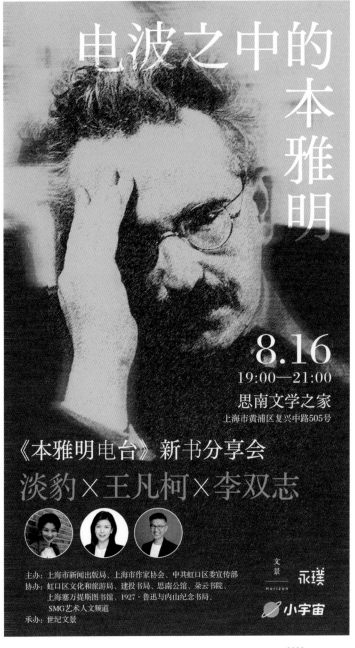

优秀奖

海报名称 电波之中的本雅明

选送单位 上海人民出版社 · 世纪文景

设 计 者 施雅文

发布时间 2023 年 8 月

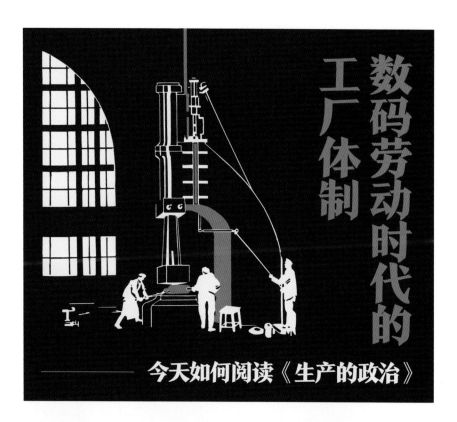

数码劳动时代的工厂体制

今天如何阅读《生产的政治》

沈原
清华大学教授

汪建华
中国人民大学副教授

张跃然
加州大学伯克利分校博士候选人

8.12 （周六） 14:30—16:30

PAGEONE 五道口店 2F

设计心语

工业的浓重配色，加以鲜明的橘色，形成强烈反差。

优秀奖

海报名称　数码劳动时代的工厂体制

选送单位　上海人民出版社·世纪文景

设 计 者　陈阳

发布时间　2023 年 8 月

设计心语

阅读焕新思想，好书赋能人生。

海报名称 于上海书展　品世纪好书

选送单位 上海云间世纪文化科技有限
公司

设计者 江伊婕

发布时间 2023 年 8 月

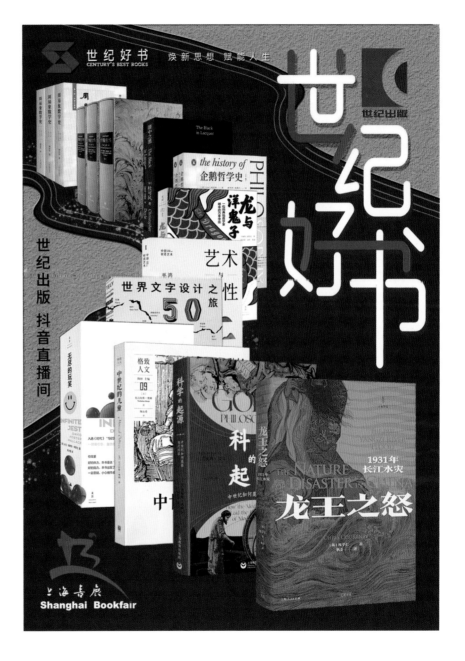

遇见 不一样 和
的书 阅读 场域

—— UNFOLD

A Celebration of
Art Books since 2018

上海艺术书展
发展分享会

Shanghai Art Book Fair

分享人

苏菲，2009年创办香蕉鱼书店，2017年开始发起UNFOLD上海艺术书展项目，并担任上海艺术书展策展人。

关暐，香蕉鱼书店&加餐面包印社联合创办人，2018年开始担任UNFOLD上海艺术书展艺术总监。

2023.8.25
星期五 19:30 - 21:00

上海上生新所 茑屋书店
上海市长宁区延安西路1262号7号楼

BANANAFISH 　　上海上生新所 茑屋书店 　　**art circle**

设计心语

香蕉鱼书店的两位创办人在上生新所·茑屋书店的分享会海报。海报用层叠的色彩设计表现如何通过阅读来逐步营造和谐的社区文化氛围。

优秀奖

海报名称　遇见不一样的书和阅读场域
选送单位　上海版语文化传播有限公司
设 计 者　徐千千
发布时间　2023 年 8 月

海报上黑白照片的这个物件是流行于 19 世纪的用两张普通照片呈现三维立体视觉效果的一个装置（立体眼镜）。把两个左右并排的普通照相机对准同样的方向各拍一张照片，再把这两张照片放在架子的左右两边，通过这个装置去观看照片。装置的中间有一个隔板，此结构下就能创造或还原人眼看真实事物的这样一种立体式。

优秀奖

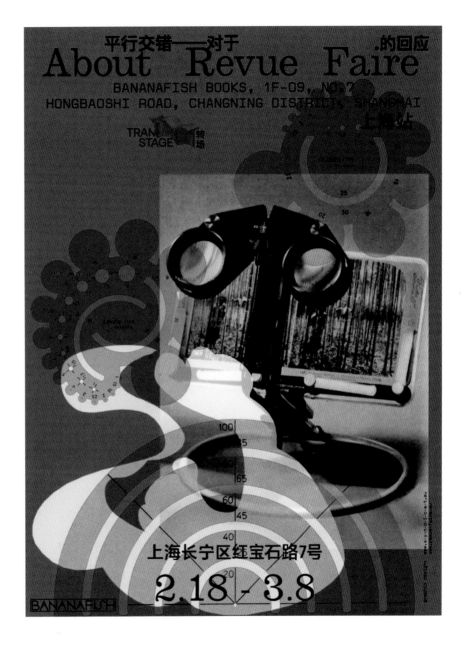

海报名称　平行交错
　　　　　　——对于 Revue Faire 的回
　　　　　　应·上海站

选送单位　上海版语文化传播有限公司

设 计 者　[法]Syndicat　关�183

发布时间　2023 年 2 月

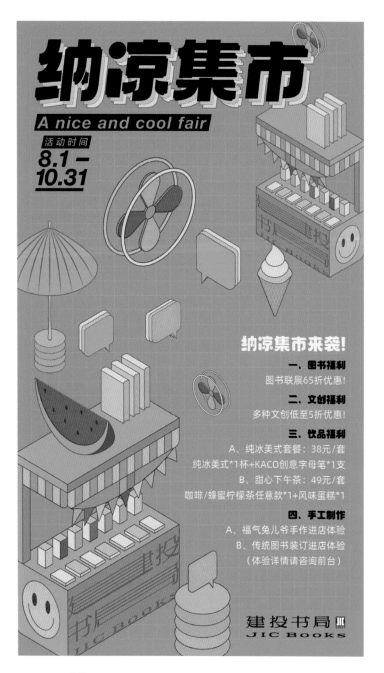

设计心语

2.5D 的设计风格，明亮清新的色彩，营造图书集市的氛围感。

优秀奖

海报名称 纳凉集市

　　　　——建投书局暑期营销海报

选送单位 建投书店投资有限公司

设 计 者 周朝辉

发布时间 2023 年 8 月

山城重庆·城市爬坡，艨艟巨舰逼江心，
巍峨高楼栉比邻，这——是重庆。

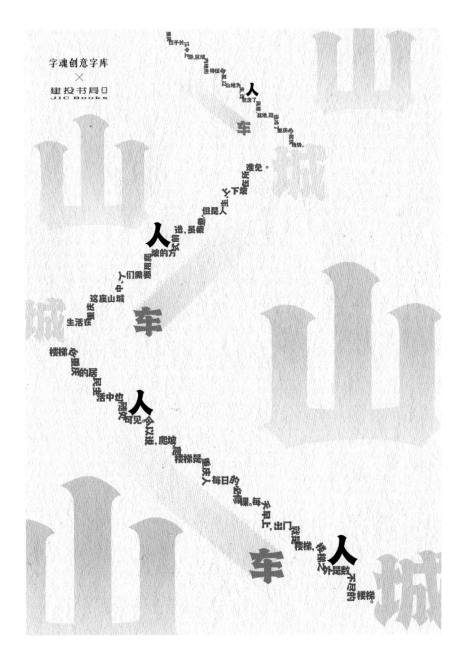

海报名称 建投书局 x 字魂创意字库
——"字"在生活字体展

选送单位 建投书店投资有限公司

设 计 者 黄微

发布时间 2023 年 7 月

设计心语

感受日常生活状态下那些充满温度的细节。

优秀奖

海报名称 微观生活史

选送单位 上海文化出版社

设 计 者 王伟

发布时间 2023 年 8 月

一束探索之光射入中国远古文明。

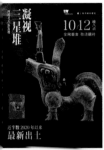

优秀奖

海报名称 《凝视三星堆——四川考古

新发现》新书发布

选送单位 上海书画出版社

设 计 者 陈绿竞

发布时间 2023 年 10 月

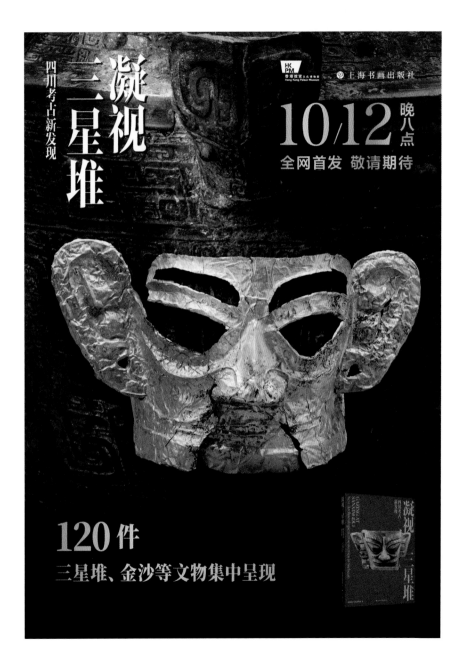

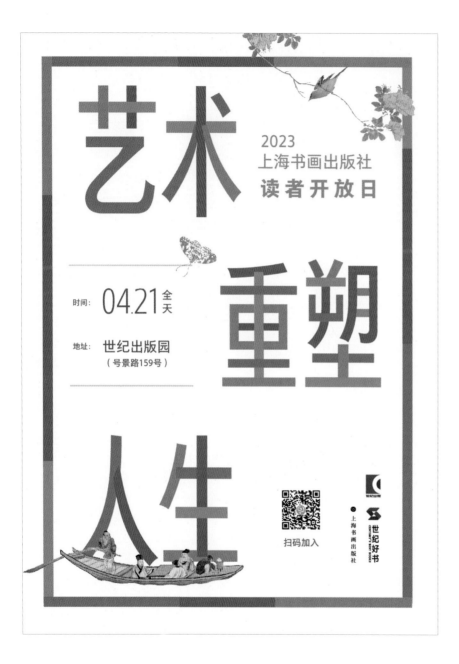

优秀奖

海报名称　上海书画出版社读者开放日海报

选送单位　上海书画出版社

设 计 者　陈绿竞

发布时间　2023 年 4 月

让我们跟随专业学者，聆听富有感染力
与洞见的解读，近距离欣赏并品味经典
作品，倾听大师作品几百年来的回响。

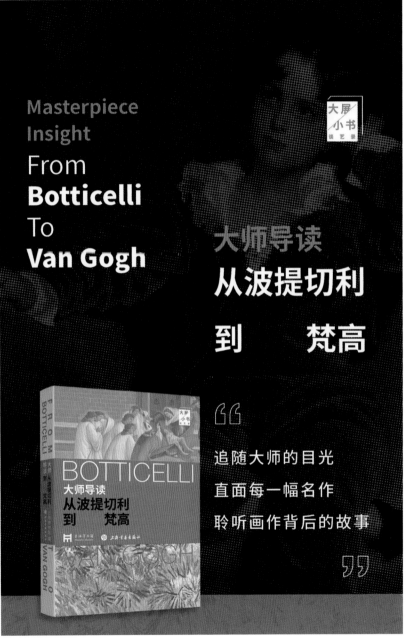

优秀奖

海报名称 从波提切利到梵高：8 位顶
级高校明星导师带你看懂西
方绘画名作

选送单位 上海书画出版社

设 计 者 钮佳琦

发布时间 2023 年 11 月

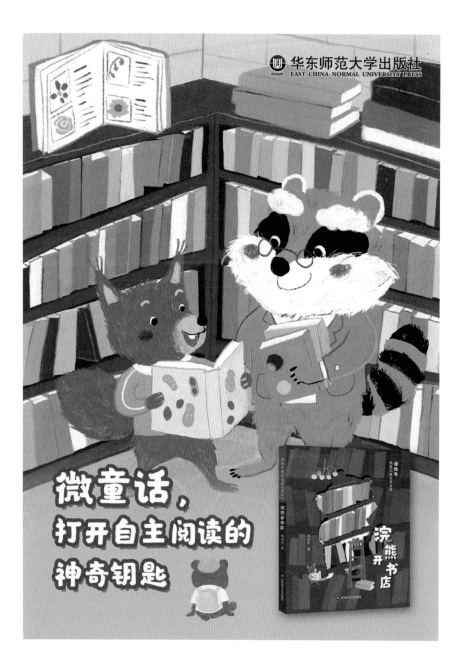

设计心语

点燃孩子心中的阅读之光。

优秀奖

海报名称 《浣熊开书店》

选送单位 华东师范大学出版社

设 计 者 冯逸珺

发布时间 2023 年 4 月

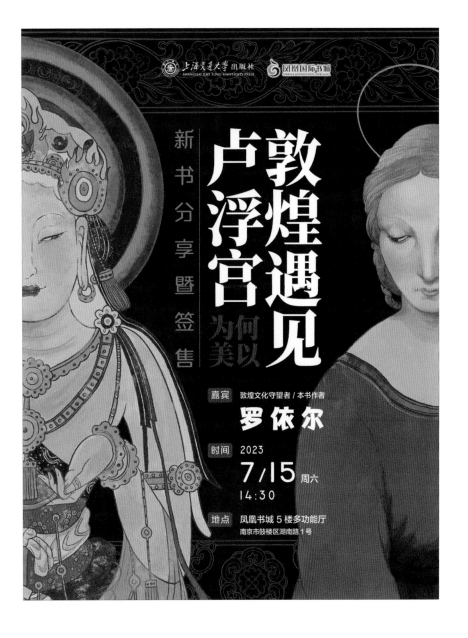

海报名称 《敦煌遇见卢浮宫》新书

分享暨签售

选送单位 上海交通大学出版社

设 计 者 陈燕静

发布时间 2023 年 7 月

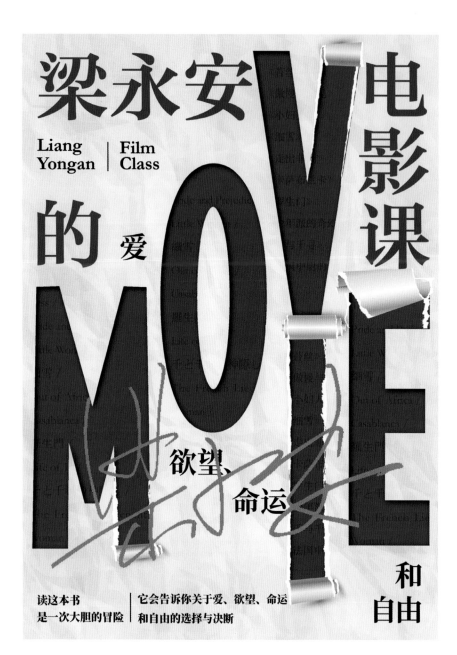

设计心语

从电影的视角看懂爱、欲望与命运。

优秀奖

海报名称　《梁永安的电影课》

选送单位　东方出版中心

设 计 者　钟颖

发布时间　2023 年 10 月

设计心语

在宣纸上破字而出的狐狸，红色印章般
的标题，带读者畅想聊斋世界。

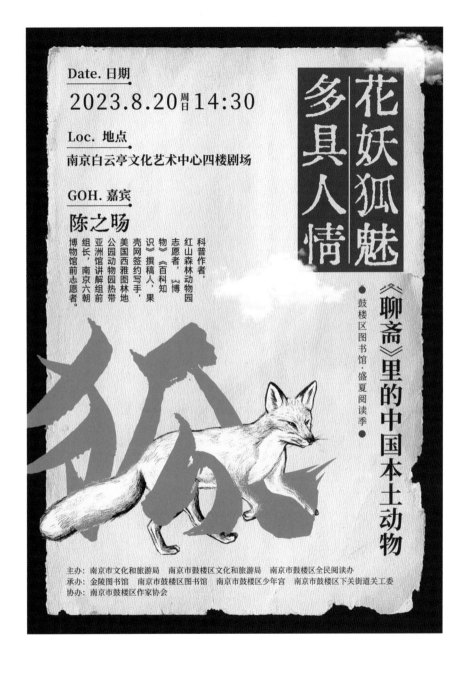

Date. 日期

2023.8.20 周日 **14:30**

Loc. 地点

南京白云亭文化艺术中心四楼剧场

GOH. 嘉宾

陈之旸

科普作者，
红山森林动物园
志愿者，《博
物》《百科知
识》撰稿人，果
壳网签约写手，
美国西雅图林地
公园动物园热带
亚洲馆讲解组前
组长，南京六朝
博物馆前志愿者。

花妖狐魅
多具人情

《聊斋》里的中国本土动物

鼓楼区图书馆·盛夏阅读季

主办：南京市文化和旅游局　南京市鼓楼区文化和旅游局　南京市鼓楼区全民阅读办
承办：金陵图书馆　南京市鼓楼区图书馆　南京市鼓楼区少年宫　南京市鼓楼区下关街道关工委
协办：南京市鼓楼区作家协会

优秀奖

海报名称　花妖狐魅，多具人情

选送单位　江苏凤凰新华书店集团有限

公司凤凰书城分公司

设 计 者　胡雯雯

发布时间　2023 年 8 月

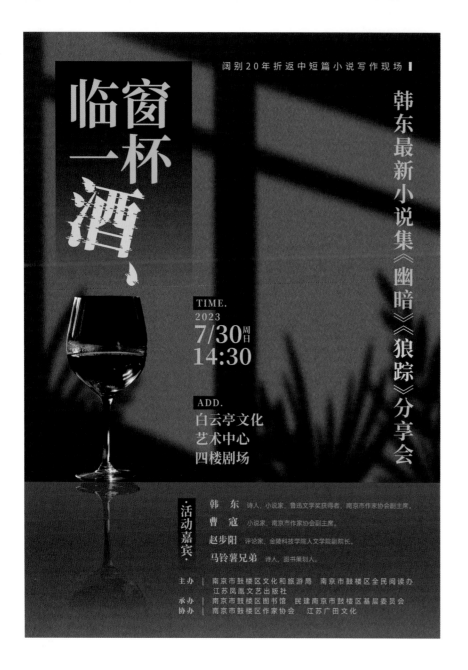

设计心语

半夜幽暗房间的窗前树影婆娑，有个男人端来一杯酒，他有故事要与你娓娓道来。

优秀奖

海报名称　临窗一杯酒

选送单位　江苏凤凰新华书店集团有限公司凤凰书城分公司

设 计 者　胡雯雯

发布时间　2023 年 7 月

设计心语

猫咪剪影与主题交错层叠，意味人类与
猫咪的亲密关系，下方嘉宾照片与猫咪
耳朵层叠，意趣十足。

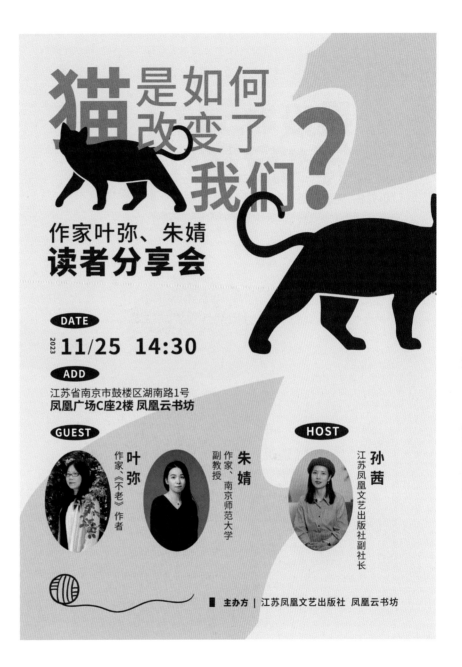

优秀奖

海报名称 猫是如何改变了我们？

选送单位 江苏凤凰新华书店集团有限
公司凤凰书城分公司

设 计 者 胡雯雯

发布时间 2023 年 11 月

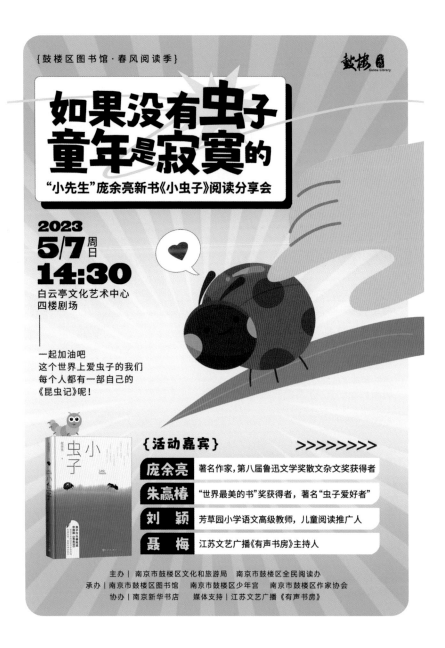

设计心语

一只小瓢虫和孩子的手，勾起很多人童
年与虫子玩耍的美好回忆。

优秀奖

海报名称　如果没有虫子，童年是寂寞的

选送单位　江苏凤凰新华书店集团有限
　　　　　　公司凤凰书城分公司

设 计 者　胡雯雯

发布时间　2023 年 5 月

在中国传统文化中，竹子象征着坚韧的精神和高洁的品质。海报以竹子及其剪影作为主视觉，透露出淡雅含蓄的气质，契合"可以清心"的活动主题。

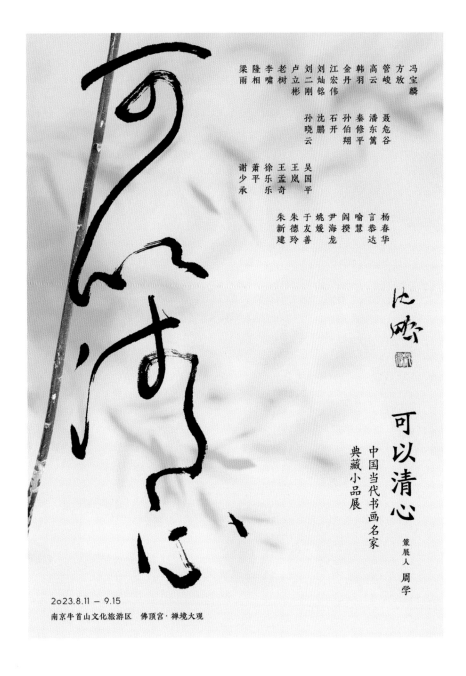

梁雨　隆相　李啸　老树　卢立彬　刘二刚　刘灿铭　江宏伟　金丹　韩羽　高云　管峻　方放　冯宝麟

孙晓云　沈鹏　石开　孙伯翔　秦修平　潘东篱　聂危谷

谢少承　萧平　徐乐乐　王孟奇　王岚　吴国平

朱新建　朱德玲　于友善　姚媛　尹海龙　阎揆　喻慧　言恭达　杨春华

可以清心

中国当代书画名家
典藏小品展

策展人　周学

2023.8.11 — 9.15
南京牛首山文化旅游区　佛顶宫·禅境大观

优秀奖

海报名称　可以清心

选送单位　江苏凤凰新华书店集团有限
　　　　　　公司凤凰书城分公司

设 计 者　薛顾璨

发布时间　2023 年 8 月

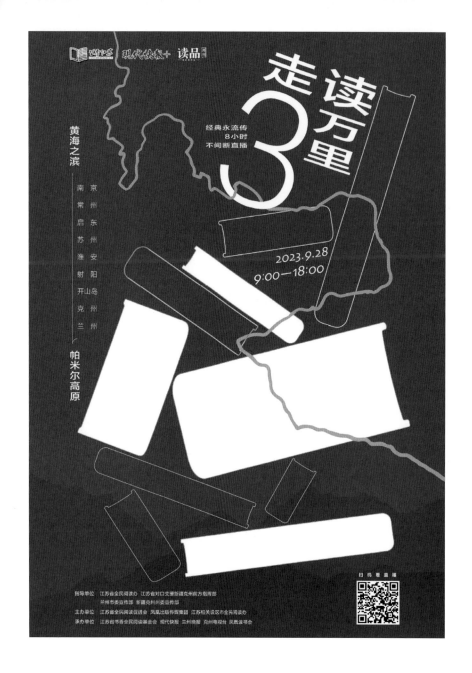

设计心语

"书籍是人类进步的阶梯"，海报巧妙地利用书籍搭建成一个向上攀爬的阶梯，在山川与黄河的映衬下，也可看作书籍铺展蔓延在神州大地上。画面构思与设计契合"走读三万里"的活动主题。

优秀奖

海报名称　走读三万里系列海报（一）

选送单位　江苏凤凰新华书店集团有限
　　　　　公司凤凰书城分公司

设　计　者　薛顾璨

发布时间　2023 年 9 月

设计心语

蓝天与黄土，这就是我们共同生活的世界，也正是阅读将我们连接在一起，构筑了中华民族的文化意识。画面视觉鲜明有冲击力，契合"走读三万里"的活动主题。

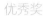
优秀奖

海报名称 走读三万里系列海报（二）

选送单位 江苏凤凰新华书店集团有限

公司凤凰书城分公司

设 计 者 薛顾璨

发布时间 2023年9月

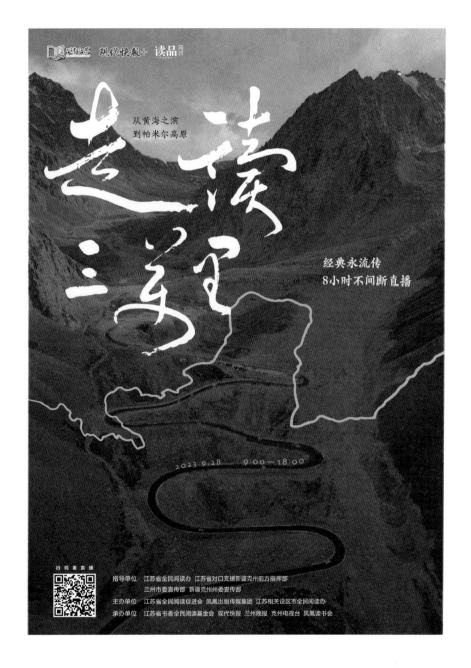

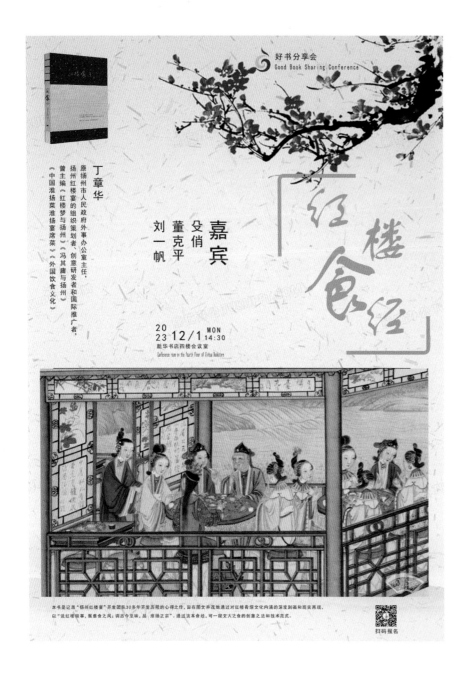

设计心语

宣纸和红梅的背景营造了一种古朴雅致的氛围，与精美的宴席插图相结合，让人不由去怀想古人食事的奢华与雅致。

优秀奖

海报名称　《红楼食经》

选送单位　江苏凤凰新华书店集团有限
　　　　　公司六合分公司

设 计 者　陈晓清

发布时间　2023 年 11 月

设计心语

少年强则国强，少年的命运与国家命运
是紧密相连的。深入研究红色精神的历
史和现实意义，了解红色革命历史、红
军长征。传承红色基因，争做时代有为
青年。

海报名称 延续红色文脉

选送单位 江苏凤凰新华书店集团有限
　　　　　 公司六合分公司

设 计 者 屈雨晗

发布时间 2023 年 12 月

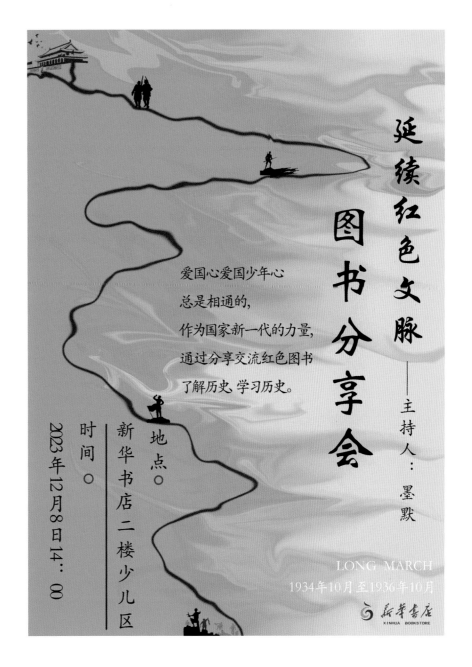

延续红色文脉——主持人：墨默

图书分享会

爱国心爱国少年心
总是相通的，
作为国家新一代的力量，
通过分享交流红色图书
了解历史 学习历史。

时间。2023 年 12 月 8 日 14 : 00

地点。新华书店二楼少儿区

LONG MARCH
1934年10月至1936年10月

新华书店
XINHUA BOOKSTORE

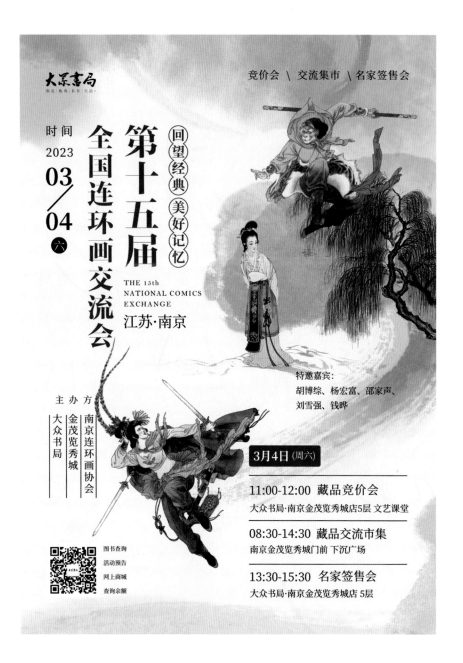

设计心语

选取了三个人物形象作为设计主线，对角线构图配合孙悟空和白骨精的对战动作，让海报更具故事性。

优秀奖

海报名称　第十五届全国连环画交流会

选送单位　江苏大众书局图书文化有限公司

设 计 者　王若曼

发布时间　2023 年 3 月

最美

放大的"坠落"和波纹作为主视觉，模拟落入湖面的动态，与"随波逐流"这句话相呼应。无色的树木和星星点点的萤火在渲染孤寂氛围的同时，又暗含温暖。

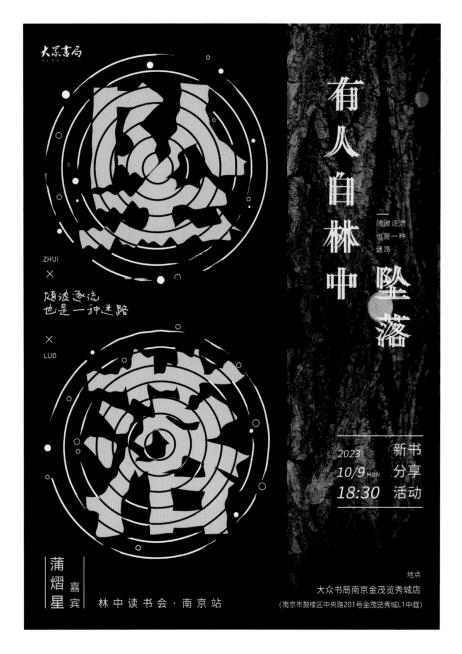

优秀奖

海报名称 《有人自林中坠落》

选送单位 江苏大众书局图书文化有限公司

设 计 者 王若曼

发布时间 2023 年 10 月

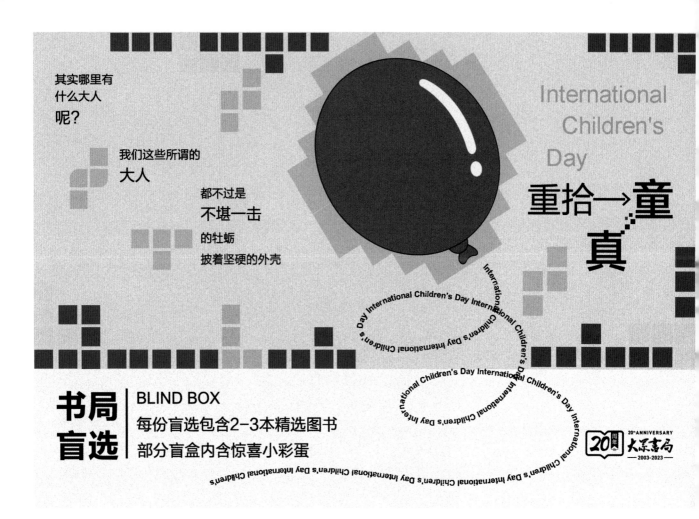

其实哪里有
什么大人
呢?

我们这些所谓的
大人

都不过是
不堪一击
的牡蛎
披着坚硬的外壳

International
Children's
Day

**重拾→童
真**

书局
盲选

BLIND BOX
每份盲选包含2-3本精选图书
部分盲盒内含惊喜小彩蛋

设计心语

针对成年人的儿童节，用70后、80后、
90后熟悉的俄罗斯方块唤起成年人的童
年记忆。

优秀奖

海报名称	"重拾童真"图书盲选
选送单位	江苏大众书局图书文化有限公司
设 计 者	王若曼
发布时间	2023年6月

设计心语

踏春淘书目的地，在踏春书市，我们一起阅读，共同播撒春日关于书的种子，期待下次的成长与相遇。在最好的季节里，构建一处"书"与"书店"的精神花园。

优秀奖

海报名称 踏春书市

选送单位 江苏凤凰新华书店集团有限
公司徐州分公司

设 计 者 朱宇婷

发布时间 2023 年 3 月

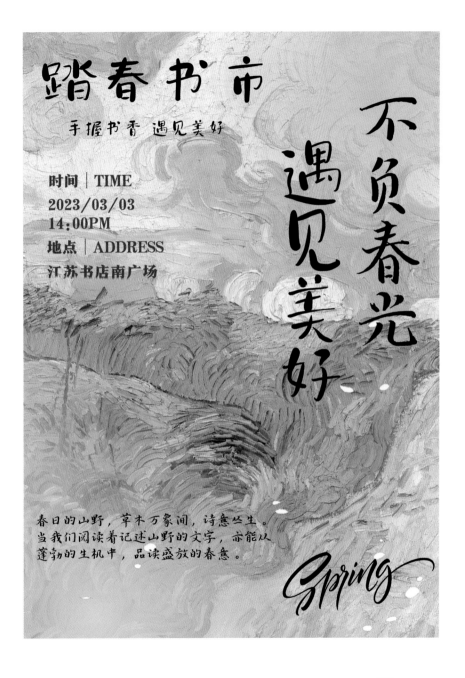

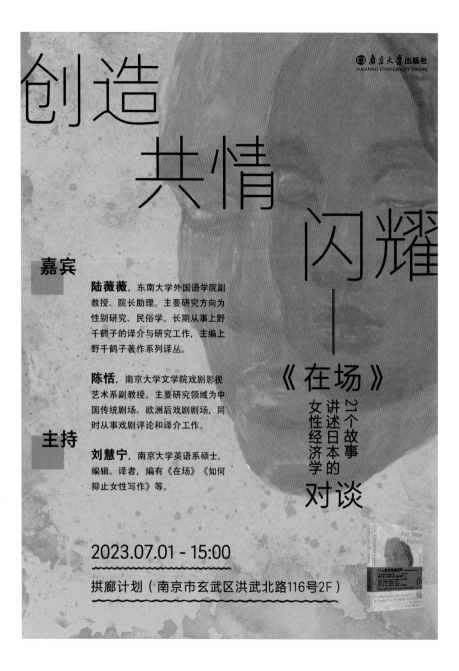

设计心语

沿用《在场》的风格和色调，将理性的
灰色和女性感性的粉色相结合，视觉上
利用遮挡技巧突出层次感，以此呈现活
动主题，并奠定基调。

优秀奖

海报名称　创造·共情·闪耀

选送单位　南京大学出版社

设 计 者　韩潇越

发布时间　2023 年 7 月

设计心语

黄、绿、紫的搭配，既温暖也和谐醒目，在"双十二"这个特殊的日子里烘托氛围，吸引眼球，立体的神秘盲盒调动大众的好奇心。

优秀奖

海报名称	暖冬阅读盲盒
选送单位	南京大学出版社
设 计 者	韩潇越
发布时间	2023 年 11 月

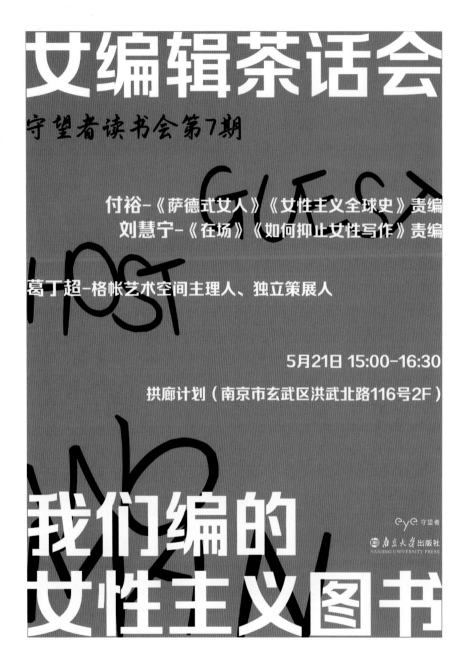

设计心语

醒目的橘黄色为底，肆意张扬的英文单词错落在版面上，形成反差，也彰显了主角编辑们的个性和想法。让我们围坐在一起，尽情地交流吧！

优秀奖

海报名称　女编辑茶话会

选送单位　南京大学出版社

设 计 者　韩潇越

发布时间　2023 年 5 月

设计心语

雾霾蓝和紫色相融，像素风的上海街头隐匿在背景之上，彰显上海这座城市的新与旧、前卫与古朴。

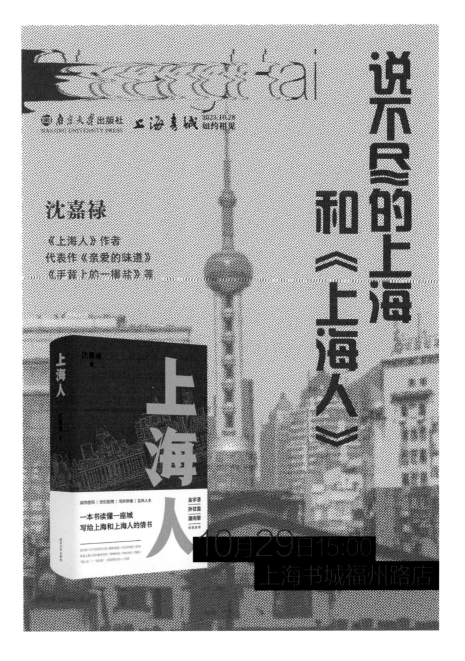

海报名称 说不尽的上海和《上海人》

选送单位 南京大学出版社

设 计 者 韩潇越

发布时间 2023 年 10 月

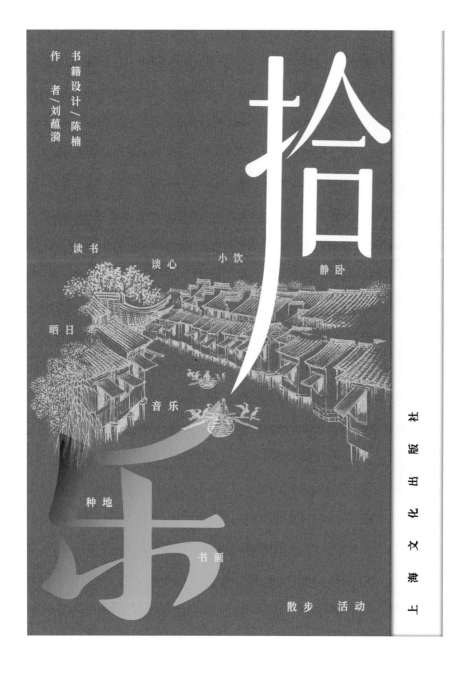

设计心语

海报整体采用与书封面相同的设计，使人在脑海中与书产生关联。主图是一片祥和的小镇，人生十乐散布其中，"拾"字又似与"乐"字相连，很像拾起的动作，暗示让人拾起这人生十乐。

优秀奖

海报名称 人生拾乐

选送单位 江苏凤凰新华书店集团有限公司靖江分公司

设 计 者 何一

发布时间 2023 年 12 月

设计心语

以一棵老树为核心，象征园子的历史与坚
韧。以历史碑文为底纹，凸显家园的深厚
底蕴。

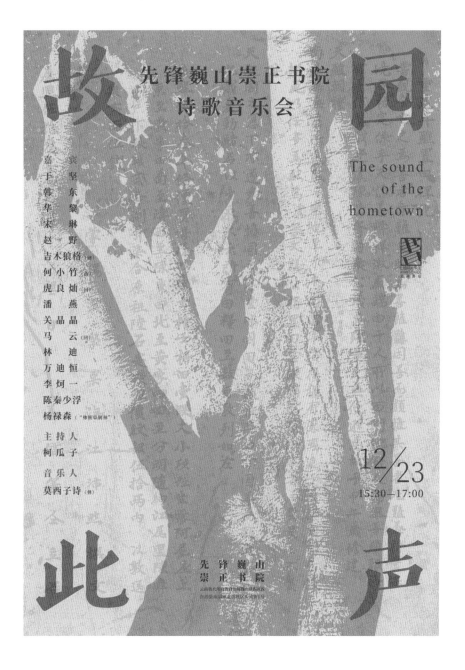

海报名称　故园此声

选送单位　南京先锋书店

设 计 者　韩江姗

发布时间　2023 年 12 月

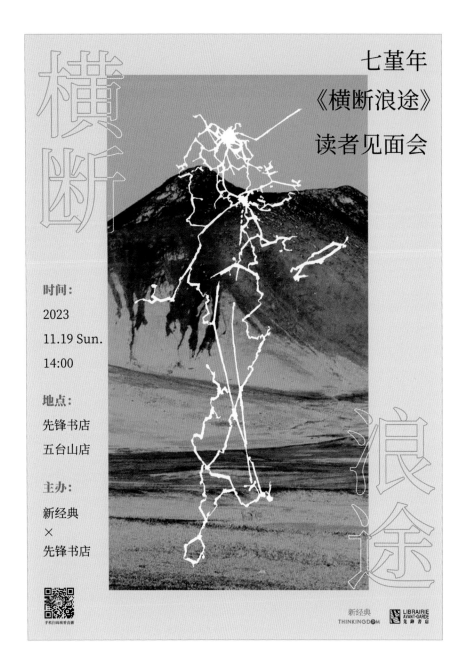

灰色调营造出沉静、深邃的氛围，线条勾勒出河流形状，旨在突出作品的内敛与深沉。

优秀奖

海报名称　《横断浪途》

选送单位　南京先锋书店

设 计 者　韩江姗

发布时间　2023 年 11 月

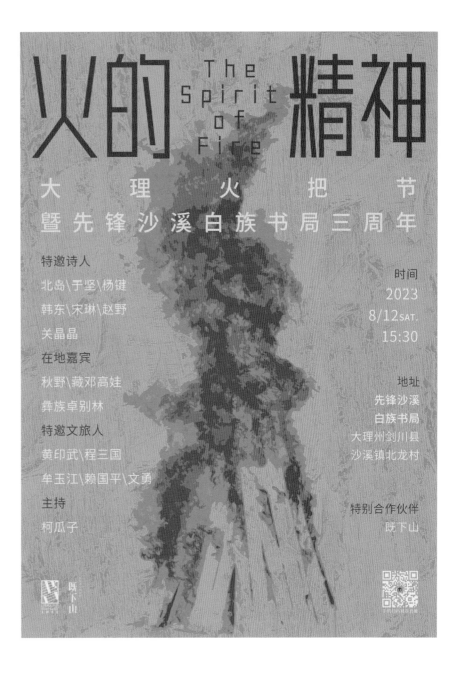

每报名称 火的精神

选送单位 南京先锋书店

设 计 者 韩江姗

发布时间 2023 年 8 月

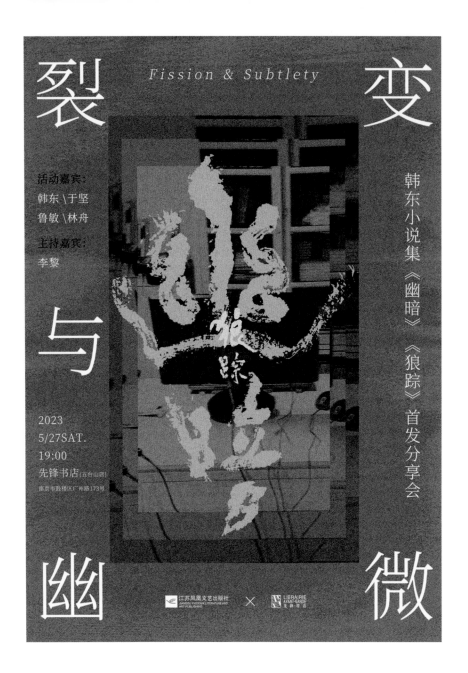

设计心语

裂变与幽微，这两个词汇传达了一种深
邃、神秘的氛围，因此海报的底色选择
深灰，这种颜色暗淡而富有深度，与鲜
亮的文字形成鲜明对比。

优秀奖

海报名称 裂变与幽微

选送单位 南京先锋书店

设 计 者 韩江姗

发布时间 2023 年 5 月

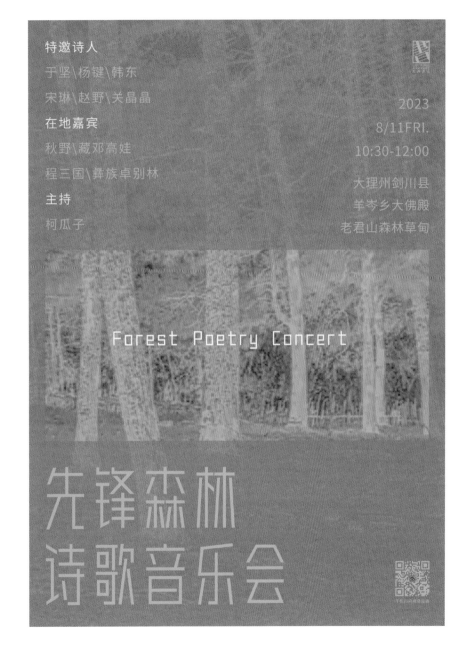

海报名称　先锋森林诗歌音乐会

选送单位　南京先锋书店

设 计 者　韩江姗

发布时间　2023 年 8 月

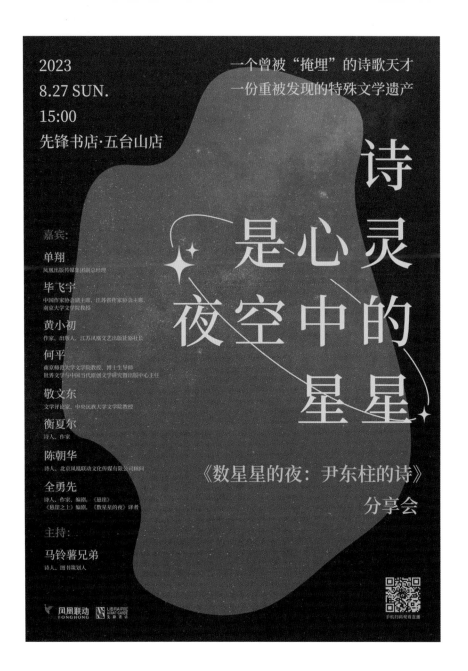

设计心语

海报整体色调以暗夜蓝为主，象征着夜空的深邃与神秘，点缀以星星的亮色，形成对比，表现出诗歌中星星点点的灵感与希望。

优秀奖

海报名称　诗是心灵夜空中的星星

选送单位　南京先锋书店

设 计 者　韩江姗

发布时间　2023 年 8 月

设计心语

灰色象征着负面的情绪，粗糙纹理象
征着残损的世界。

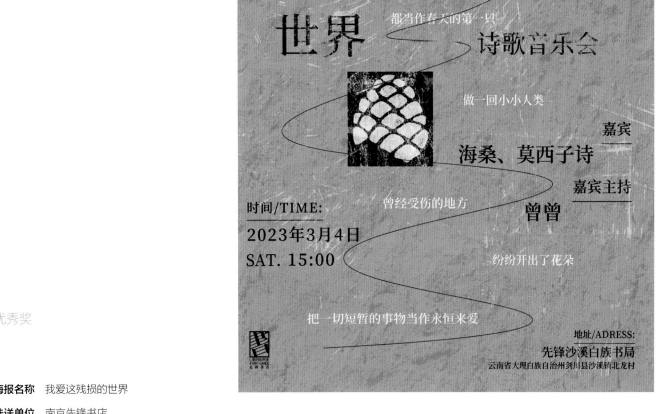

海报名称　我爱这残损的世界

选送单位　南京先锋书店

设 计 者　韩江姗

发布时间　2023 年 3 月

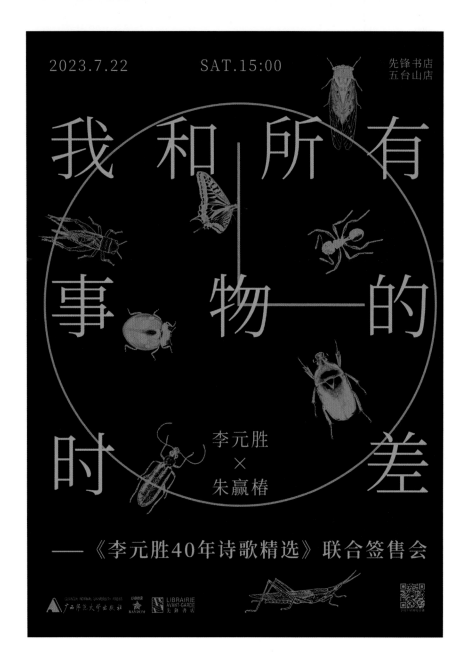

设计心语

对比与冲突：钟面作为时间的象征，与
昆虫相结合，传达出生命与时间的关系。

优秀奖

海报名称　我和所有事物的时差

选送单位　南京先锋书店

设 计 者　韩江姗

发布时间　2023 年 7 月

设计心语

色调以深蓝色和白色为主，以强调拉康
思想的深邃和哲学性。

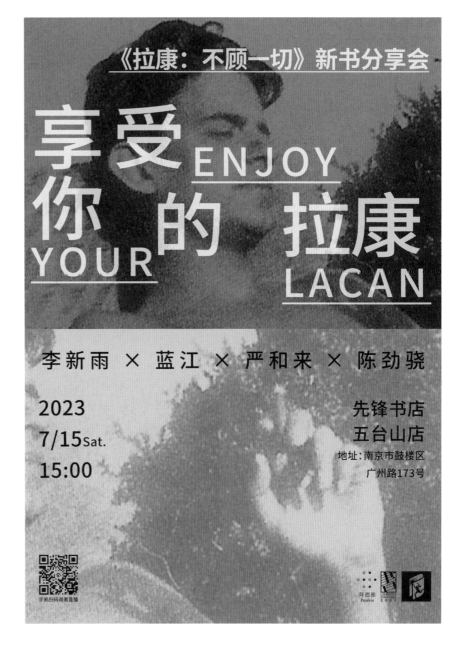

《拉康：不顾一切》新书分享会

享受 ENJOY
你 的 拉康
YOUR LACAN

李新雨 × 蓝江 × 严和来 × 陈劲骁

2023
7/15Sat.
15:00

先锋书店
五台山店
地址：南京市鼓楼区
广州路173号

手机扫码观看直播

拜德雅
Paideia

海报名称　享受你的拉康

选送单位　南京先锋书店

设 计 者　韩江姗

发布时间　2023 年 7 月

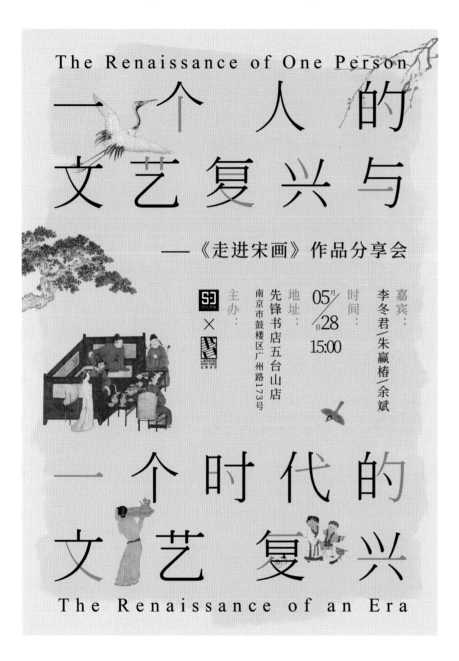

设计心语

绘画的繁荣是宋代繁荣的一个缩影，山水、花鸟、人物也是繁荣宋画的缩影。

优秀奖

海报名称　一个人的文艺复兴与
　　　　　　一个时代的文艺复兴

选送单位　南京先锋书店

设 计 者　韩江姗

发布时间　2023 年 5 月

整幅画用水墨山水来表达理想和英雄的
风雅颂，用太阳表达革命者的信仰和勇
气，高举起冲破黑暗的火炬，一往无前。

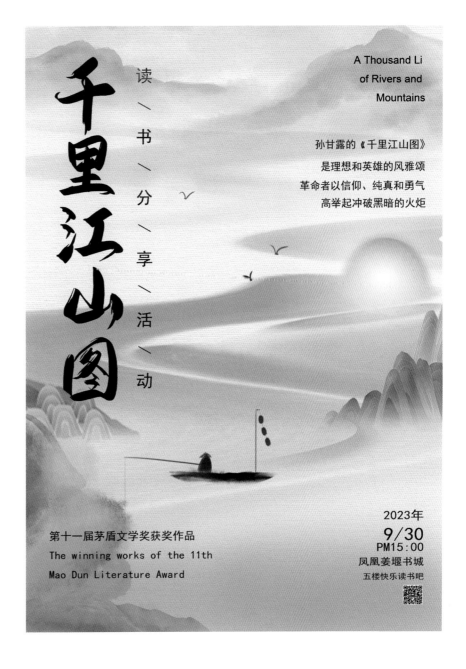

优秀奖

海报名称 《千里江山图》

选送单位 江苏凤凰新华书店集团有限公司
姜堰分公司

设 计 者 王蓓

发布时间 2023 年 9 月

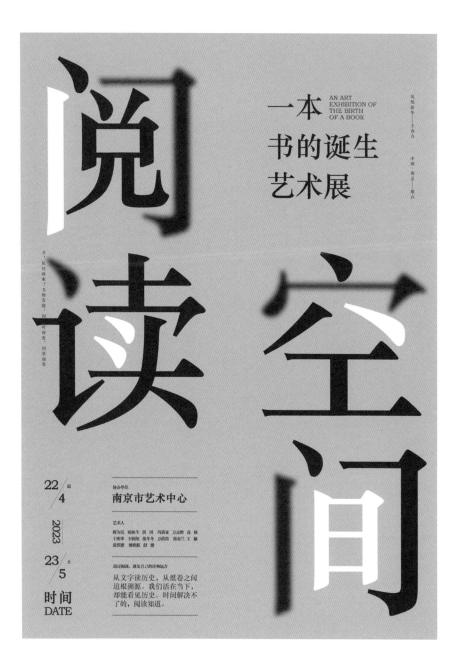

设计心语

通过阅读，去踏寻诗和远方。从文字中读历史，从纸卷之间追根溯源。我们活在当下，却能看见历史。时间解决不了的，阅读知道。

优秀奖

海报名称　一本书的诞生艺术展

选送单位　江苏凤凰新华书店集团有限

　　　　　公司连云港分公司

设 计 者　王智慧

发布时间　2023 年 4 月

海报的整体结构以高铁形式呈现，图文相得益彰。从读者的兴趣和认知角度出发设计此海报。

出版社 科学出版社

作者 王明慧 潘金山 郭秀云 张桥

8 月新书推荐

从读者的兴趣和认知角度出发，本书共安排了100个高铁科普知识点，力求用通俗易懂的语言解释科技知识，并辅以丰富的插图进行说明。

本书的整体结构以问答形式呈现，内容覆盖全面，写作方法独特，叙述深入浅出，图文相得益彰。

优秀奖

海报名称 《高铁的 100 个为什么》

选送单位 江苏凤凰新华书店集团有限

公司连云港分公司

设 计 者 王智慧

发布时间 2023 年 8 月

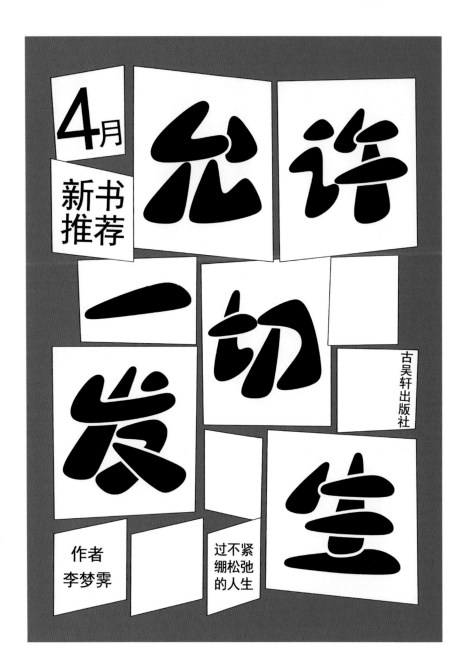

设计心语

真正的强大不是对抗，而是允许一切发生。允许给自己一些时间调整、放空、松弛，允许自己做自己，别人做别人。

优秀奖

海报名称　《允许一切发生》

选送单位　江苏凤凰新华书店集团有限

公司连云港分公司

设 计 者　王智慧

发布时间　2023 年 4 月

本场活动是可一书店跨年系列名家演讲之一，海报设计以"跨年"的拼音"KUANIAN"为系列演讲的统一背景，整体上以几何块的形式拼接，并以冷色调进行填充，给人以直观的科技感与视觉压迫，契合本场活动的主题，隐喻了人们对人工智能时代何以为人的哲思。

优秀奖

海报名称 可一人文讲座 · 跨年演讲
——人工智能时代，何以为人？

选送单位 江苏可一书店

设 计 者 黄金晶

发布时间 2023 年 12 月

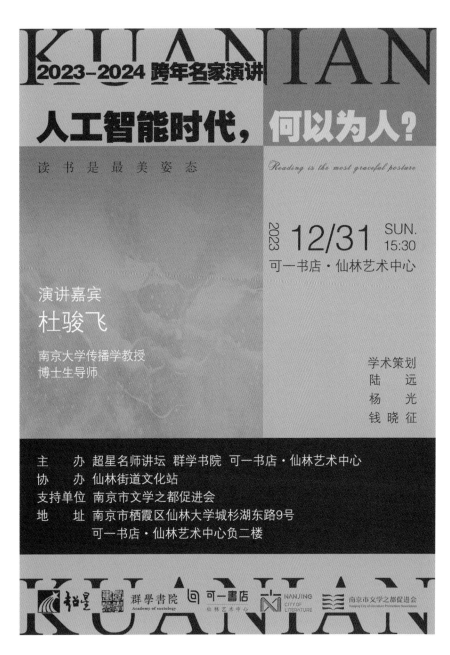

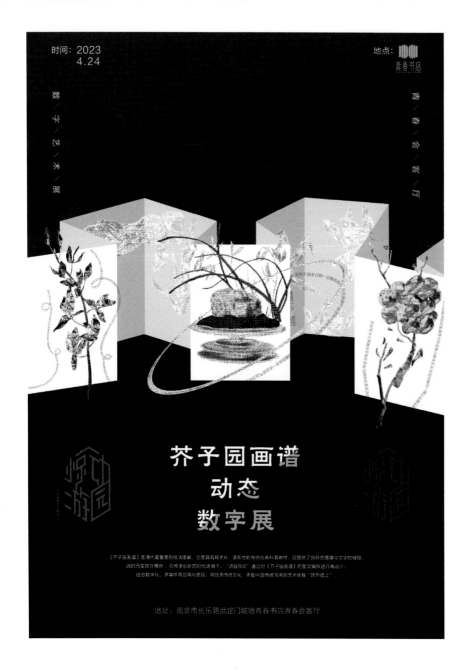

设计心语

不摹古却饱浸东方品位，不拟洋又焕发
时代精神。书不仅仅是平面的载体，更
是承载信息的三维六面体，每一面都可
承载信息。

优秀奖

海报名称 游园惊动

　　　　——《芥子园画谱》动态

　　　　数字展（一）

选送单位 南京出版传媒集团

设 计 者 张丽媛

发布时间 2023 年 4 月

设计心语

作为学习书画的粉本，《芥子园画谱》不仅是古代诗词的图像诠释，还体现了诗与画的互动融合，传达了空间和时间的艺术。

优秀奖

海报名称 游园惊动

——《芥子园画谱》动态

数字展（二）

选送单位 南京出版传媒集团

设 计 者 张丽媛

发布时间 2023 年 4 月

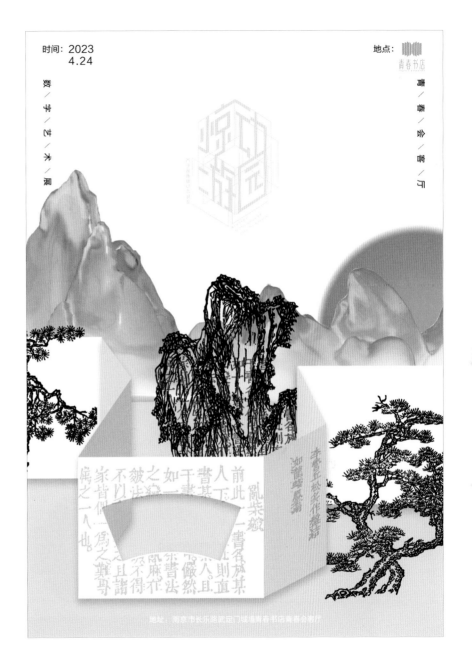

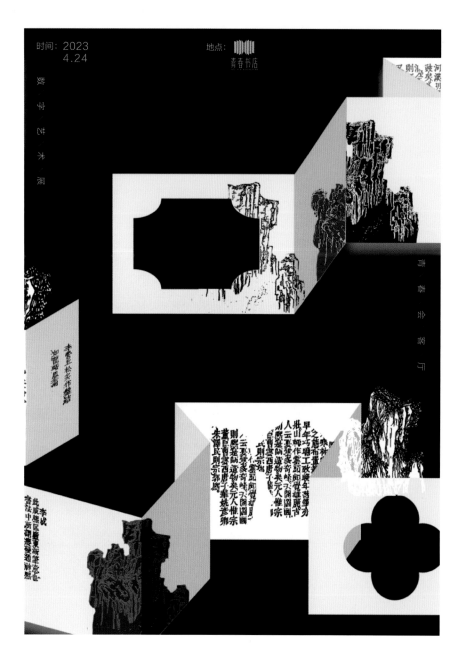

时间：2023
4.24

地点：青春书店

设计心语

基于"诗画一律"下《芥子园画谱》
的传统图式，将抽象语言转化为具象
的视觉图像，将文本转译为视觉符号，
延续时代赋予的艺术特殊性。

优秀奖

海报名称 游园惊动
——《芥子园画谱》动态
数字展（三）

选送单位 南京出版传媒集团

设 计 者 张丽媛

发布时间 2023 年 4 月

优秀奖

海报名称 游园惊动

　　　　　　——《芥子园画谱》动态

　　　　　　数字展（四）

选送单位 南京出版传媒集团

设 计 者 张丽媛

发布时间 2023 年 4 月

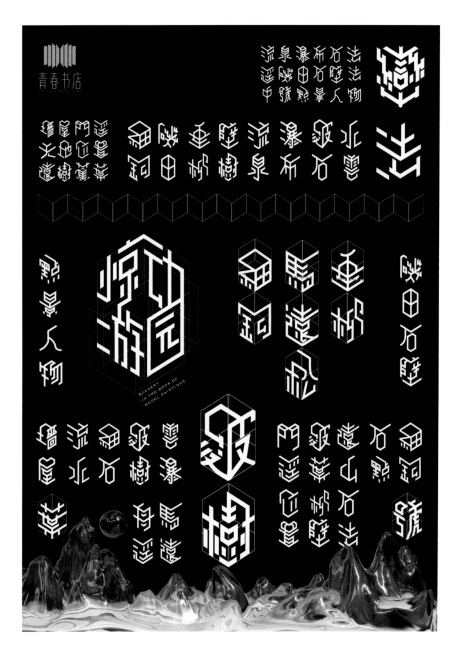

海报整体采用绿色和浅绿色为主色调，突出"绿水"主题，与篆书"水"字相呼应，体现了水的灵动性和传统文化的韵味，也突出了江苏水韵的特点。

2022年江苏省主题出版重点出版物
2023"阅读大运河"年度推荐书目（30种）
（《运河记忆》）

水韵江苏河湖印记丛书

最美水地标
水景印象

运河记忆

水情教育基地

因水而兴
因水而盛
因水而名

江苏是全国唯一拥有大江大河大湖大海的省份，万里长江，千古运河；湖泊温润，海岸浩淼；水网交织，江河纵横。

水，是江苏的特色，
　　　是江苏流淌的血脉；
韵，则是江苏的气质，
　　　是人与情交织千年的文脉流韵。

河海大学出版社
HOHAI UNIVERSITY PRESS

优秀奖

海报名称 北京订货会：水韵江苏·河湖印记丛书

选送单位 南京河海大学出版社

设计者 徐娟娟

发布时间 2023年4月

设计心语

用缙茂和紫磨金两种中国传统色为主色调分割画面，葱白和柘黄两种颜色的字体点缀其中，配合民俗、瓷器、建筑、竹简、汉字、书籍等图形元素进行组合。海报力求以通俗的图形语言更形象地展现蕴含在"中国符号"系列丛书中的主要文化符号，让观者在收到邀请函的那一刻就可以进入中国传统文化的历史语境。

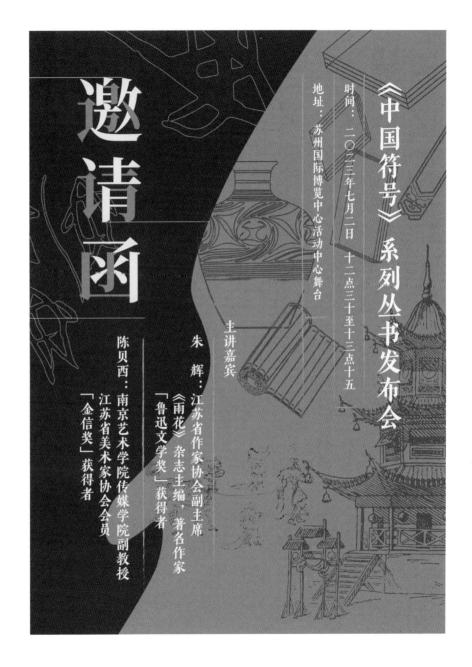

优秀奖

海报名称　江苏书展邀请函："中国符号"

　　　　　系列丛书发布会（一）

选送单位　南京河海大学出版社

设 计 者　朱静璇

发布时间　2023 年 7 月

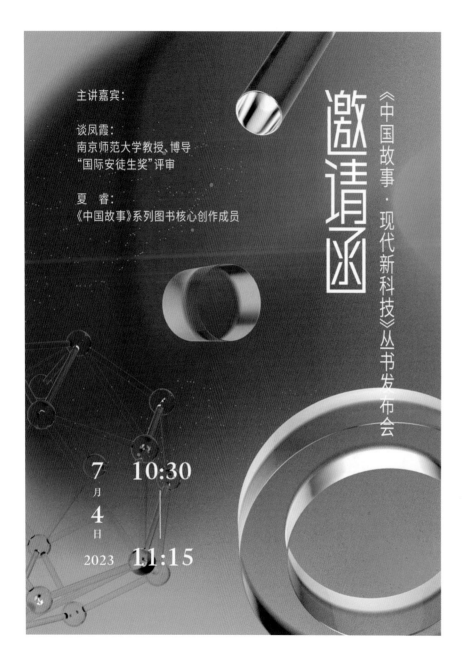

主讲嘉宾：

谈凤霞：
南京师范大学教授、博导
"国际安徒生奖"评审

夏 睿：
《中国故事》系列图书核心创作成员

邀请函

《中国故事·现代新科技》丛书发布会

7
月
4
日
2023

10:30

11:15

设计心语

科技立则民族立，科技强则国家强。海报采用炫彩的流体渐变为主色调，结合具象的玻璃化学分子模型和点状星云，直观体现当下现代科技发展与进步的基础因子。缤纷的颜色和具象的形态结合，旨在调动起孩子们对科学技术相关知识的兴趣，在孩子们心中播下科学的种子、爱国的种子。

优秀奖

海报名称 江苏书展邀请函："中国故事·现代新科技"丛书发布会

选送单位 南京河海大学出版社

设 计 者 朱静璇

发布时间 2023 年 7 月

清风无形，触物留痕。作者将所触所闻
饱蘸着感情的笔墨落于纸上，拂动读者
心上的涟漪。

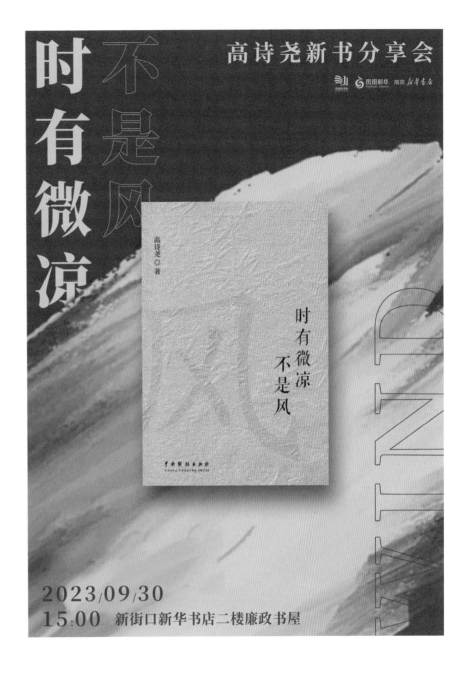

优秀奖

海报名称 《时有微凉不是风》

选送单位 江苏凤凰新华书店集团有限

公司南京分公司

设 计 者 陈雁戎

发布时间 2023 年 9 月

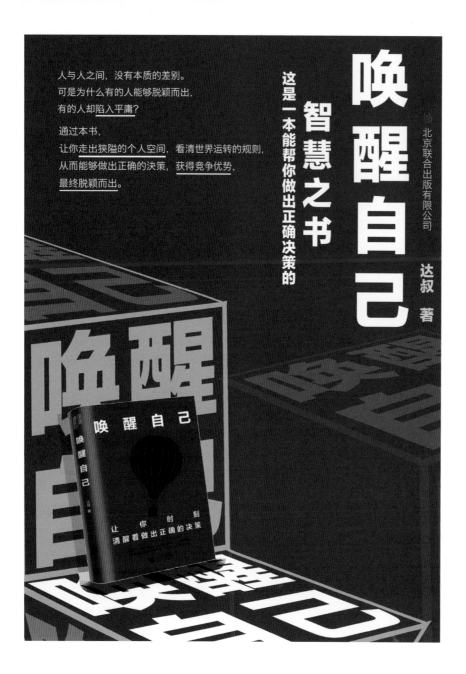

人与人之间，没有本质的差别。
可是为什么有的人能够脱颖而出，
有的人却陷入平庸？

通过本书，
让你走出狭隘的个人空间，看清世界运转的规则，
从而能够做出正确的决策，获得竞争优势，
最终脱颖而出。

唤醒自己

智慧之书

这是一本能帮你做出正确决策的

北京联合出版有限公司

达叔 著

设计心语

让所谓的条条框框组成基底支撑，以代
表冷静睿智的蓝、象征热情坚定的红和
醒目的白，合力组成强大的智慧象征。

优秀奖

海报名称　《唤醒自己》

选送单位　江苏凤凰新华书店集团有限
　　　　　公司宜兴分公司

设 计 者　陆欣岩

发布时间　2023 年 10 月

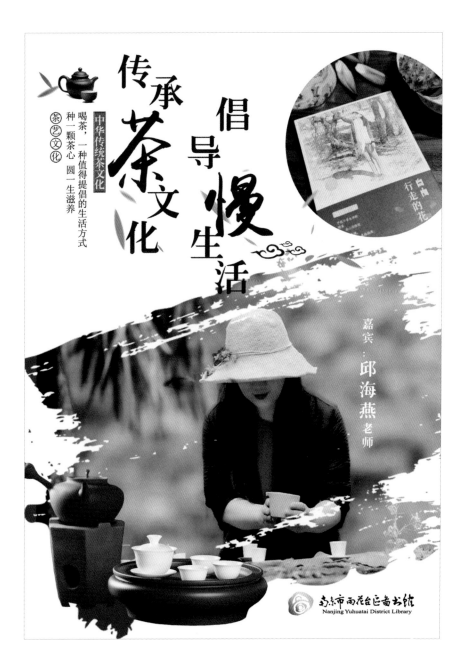

海报名称 茶道

选送单位 江苏凤凰新华书店集团有限
公司南京分公司

设 计 者 芦燕

发布时间 2023 年 7 月

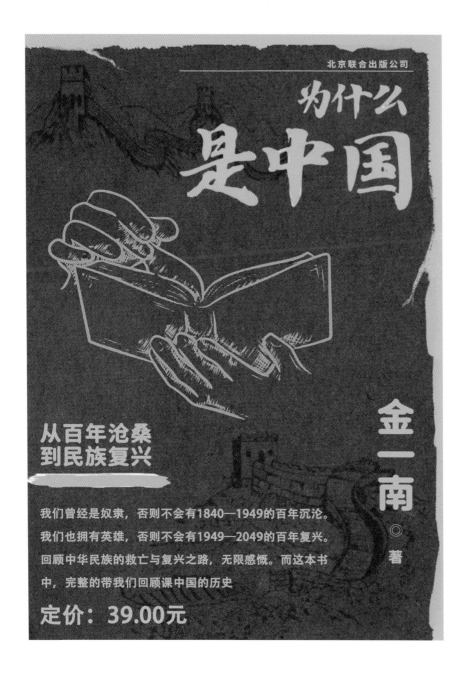

设计心语

喜欢历史的朋友最喜欢哪一段历史？有
人喜欢"东风吹梦到长安"的繁华大唐，
有人向往"百家争鸣"满是枭雄的春秋
战国，背景的沙砾质感结合长城轮廓，
仿佛前人的血肉筑起强大的中国，衬托
历史的厚重感。岁月的长河波涛汹涌，
如果不翻阅书卷，认知的领域很容易受
局限。

优秀奖

海报名称 《为什么是中国》

选送单位 江苏凤凰新华书店集团有限
公司南京分公司

设 计 者 李瑞仪

发布时间 2023 年 1 月

用黑色星空背景代表冒险和探索，也代表着中华古老文明的深邃和悠久。

优秀奖

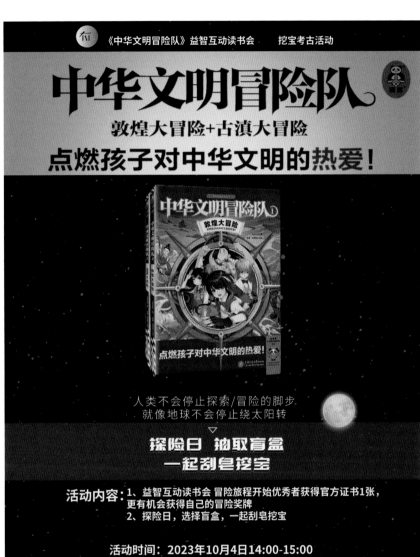

海报名称　《中华文明冒险队》

选送单位　浙江柯桥新华书店有限公司

设 计 者　王建琴

发布时间　2023 年 10 月

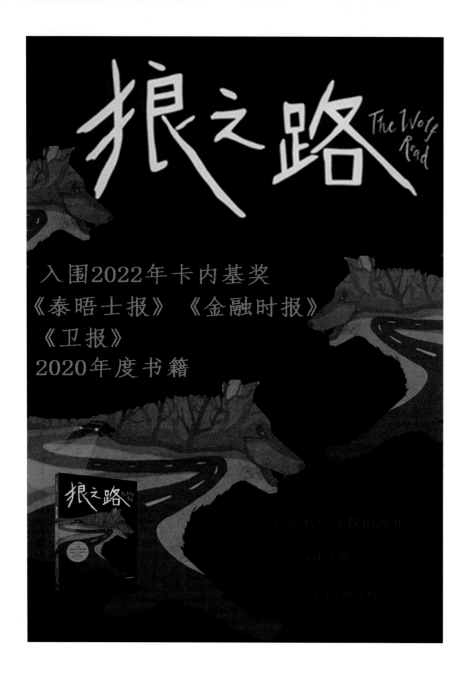

设计心语

也许我们都曾在恐惧中迷失自我，但直面恐惧才能找到真正的自己。

优秀奖

海报名称　《狼之路》
选送单位　浙江萧山新华书店有限公司
设 计 者　杨彩霞
发布时间　2023 年 12 月

设计心语

灵魂，需要知识的灌溉。无论何时，身
体与心灵总要有一个在路上。

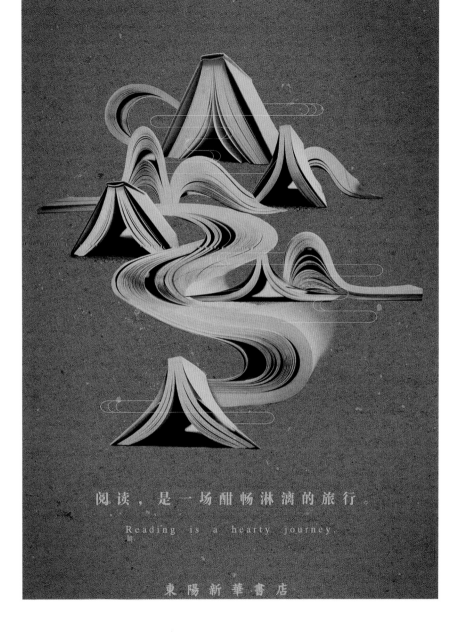

优秀奖

海报名称 阅读，是一场酣畅淋漓的旅行

选送单位 浙江东阳市新华书店有限公司

设 计 者 徐可

发布时间 2023 年 10 月

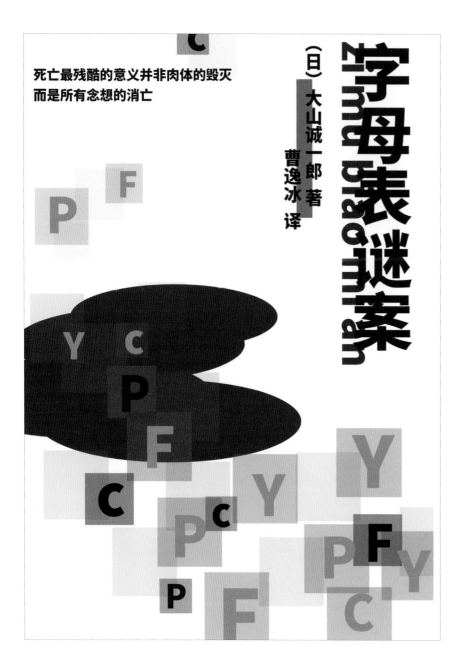

死亡最残酷的意义并非肉体的毁灭
而是所有念想的消亡

（日）大山诚一郎 著

曹逸冰 译

设计心语

死亡最残酷的意义并非肉体的毁灭，而
是所有念想的消亡。

优秀奖

海报名称　《字母表谜案》

选送单位　浙江景宁畲族自治县新华书店
　　　　　有限公司

设 计 者　任鹏程

发布时间　2023 年 10 月

设计心语

徜徉在书籍的海洋，时光会走得很慢很慢。你在书籍里可以旁观历史的车轮滚滚向前，体会荡气回肠的爱情。当你去阅读，你就赋予了书籍生命，书籍也会给予你人生的色彩。

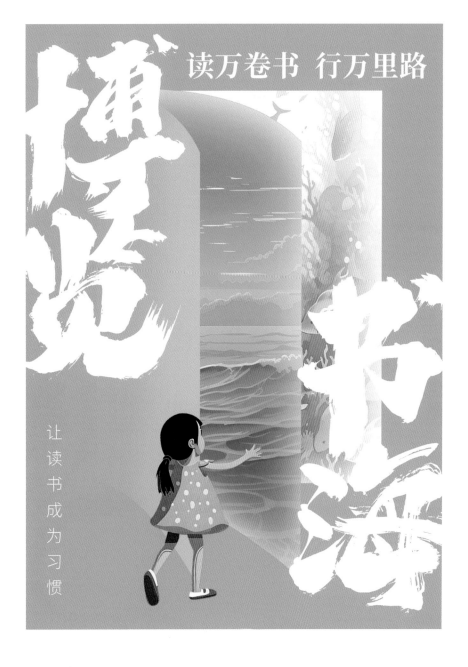

优秀奖

海报名称　博览书海

选送单位　浙江富阳新华书店有限公司

设 计 者　王怡宁

发布时间　2023 年 12 月

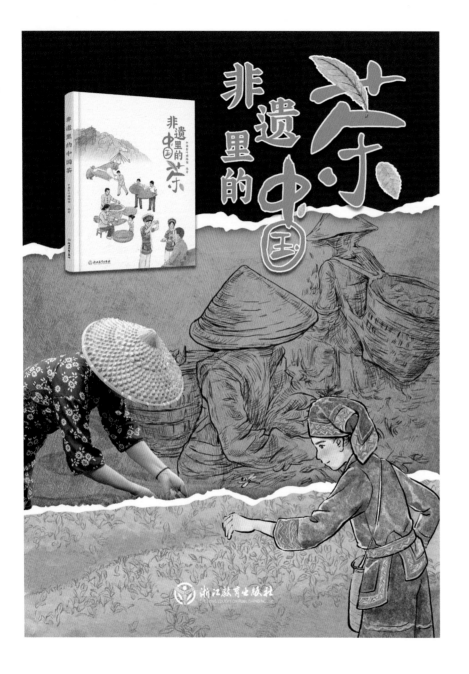

设计心语

通过茶女采茶的不同形式，表现非遗制茶技艺。

优秀奖

海报名称 佳人似蝶采茶忙

选送单位 浙江教育出版社集团有限公司

设 计 者 徐原

发布时间 2023 年 8 月

把杭州传统文化"打包"到乡村田野,
一起来"闹忙的乡村"耍子儿。

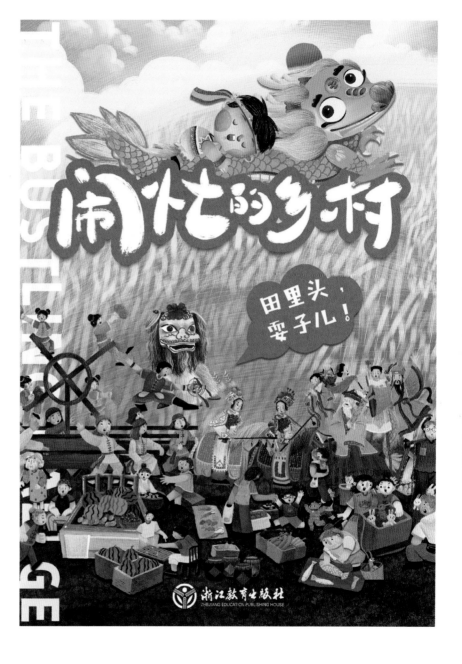

优秀奖

海报名称 《闹忙的乡村》

选送单位 浙江教育出版社集团有限公司

设 计 者 徐原

发布时间 2023 年 10 月

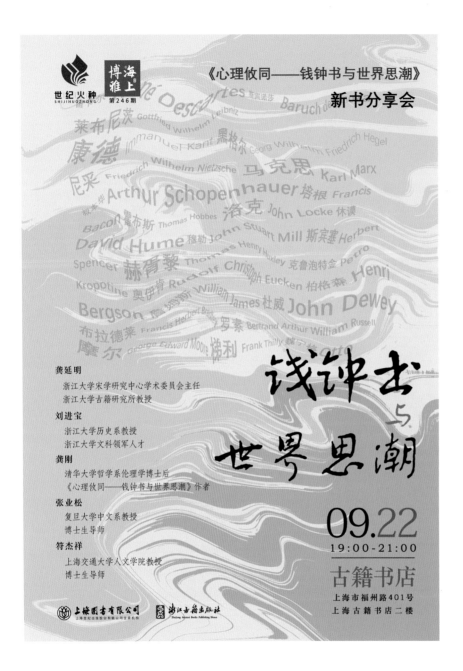

设计心语

流动的渐变绿色呈现出一池春水的感觉，近代西方哲学家的名字也融入其中，这春水如同近代西方哲学家的思想之河，缓缓流入钱钟书的脑海，与东方思想交汇碰撞。

优秀奖

海报名称　钱钟书与世界思潮

选送单位　浙江古籍出版社

设 计 者　吴思璐

发布时间　2023 年 9 月

以现代设计手法表现宋代花鸟之美，鸟儿站在圈外意指打破科学和艺术的壁垒，从宋代花鸟画中微观宋代博物学，在宋画中寻找鸟类，从鸟类读懂宋画。

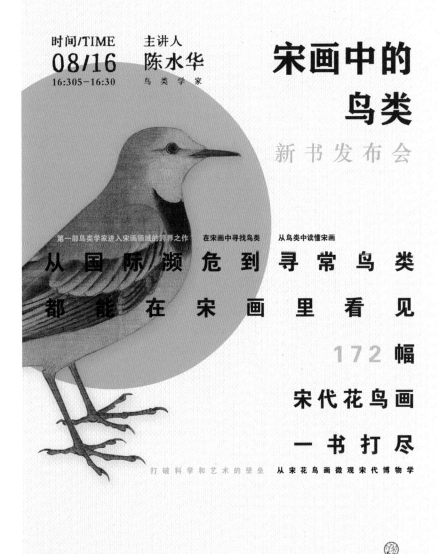

优秀奖

海报名称 《形理两全：宋画中的鸟类》
新书发布会

选送单位 浙江古籍出版社

设 计 者 吴思璐

发布时间 2023 年 8 月

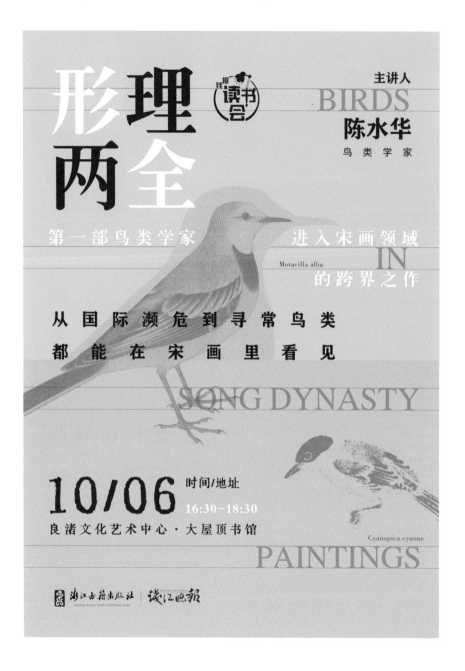

设计心语

让观众不仅能了解宋代花鸟画的艺术之美，还可感受中国博物学取得的辉煌成就。

优秀奖

海报名称　《形理两全》
选送单位　浙江古籍出版社
设 计 者　吴思璐
发布时间　2023 年 10 月

最美
书 海报

设计心语

行人纷纷穿行在古代楼宇、山林间，从前满是荒草的小径，人走多了就成了古道。

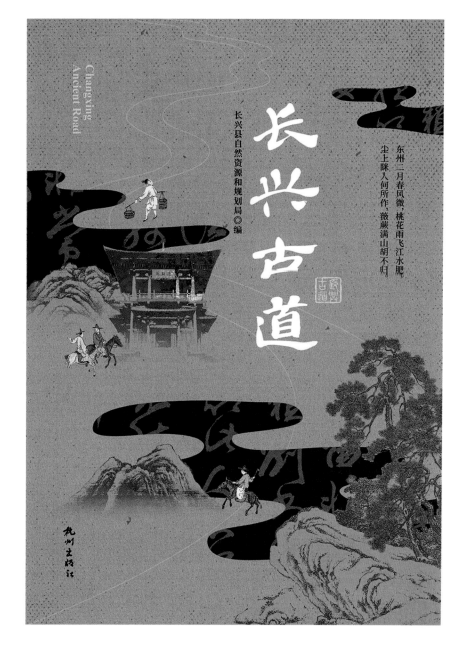

优秀奖

海报名称　《长兴古道》

选送单位　杭州出版社

设 计 者　王立超　郑宇强　卢晓明

发布时间　2023 年 9 月

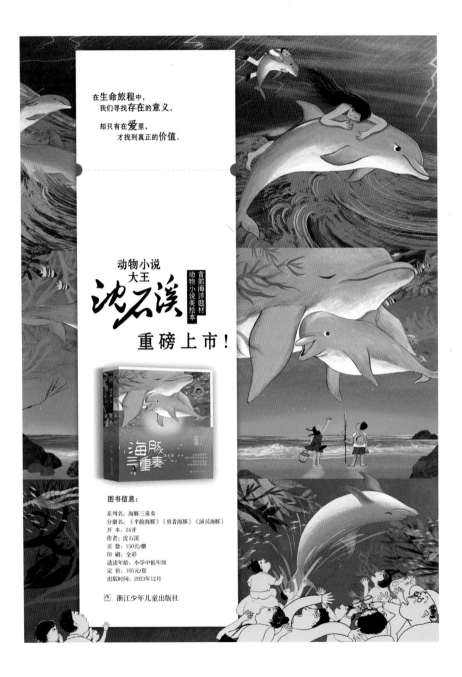

设计心语

一张海报三个故事刻画了海洋生命的悲欢离合，体现了人与动物温暖的传奇旅程。

优秀奖

海报名称　《海豚三重奏》

选送单位　浙江少年儿童出版社

设 计 者　鲍春菁

发布时间　2023 年 11 月

设计心语

纸，来自树木；书，描绘万物——我们
由自然而来并回望宇宙：这里并不孤单，
绵羊、棕熊、黄鼠狼……生灵与我们同在。

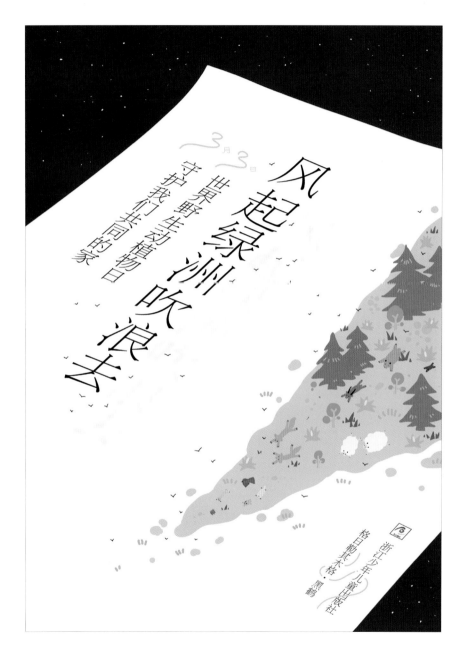

优秀奖

海报名称　风起绿洲吹浪去

选送单位　浙江少年儿童出版社

设 计 者　陈月儿

发布时间　2023 年 3 月

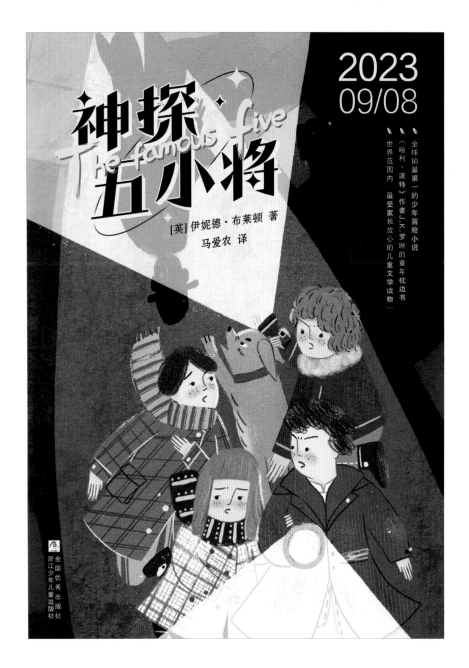

设计心语

真正写给孩子的侦探冒险故事，让他们拥有会思考的大脑和自己解决问题的能力。

优秀奖

海报名称　《神探五小将》新书预告

选送单位　浙江少年儿童出版社

设 计 者　陈悦帆

发布时间　2023 年 9 月

每个人的心里也许都住着一只小怪兽。

海报名称 《欢迎来到怪兽城》

选送单位 浙江少年儿童出版社

设 计 者 柳红夏

发布时间 2023 年 12 月

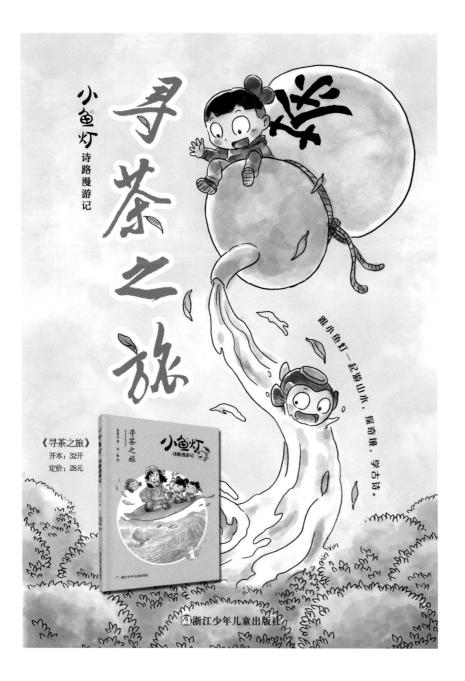

设计心语

探寻茶道之源，感受中国茶文化的博大精深。

优秀奖

海报名称 《寻茶之旅》

选送单位 浙江少年儿童出版社

设 计 者 柳红夏

发布时间 2023 年 6 月

从儿童的视角出发，摊开的书本像一个被打开的礼物盒，以白昼为背景描绘出儿童眼中具有无限可能的书籍世界。

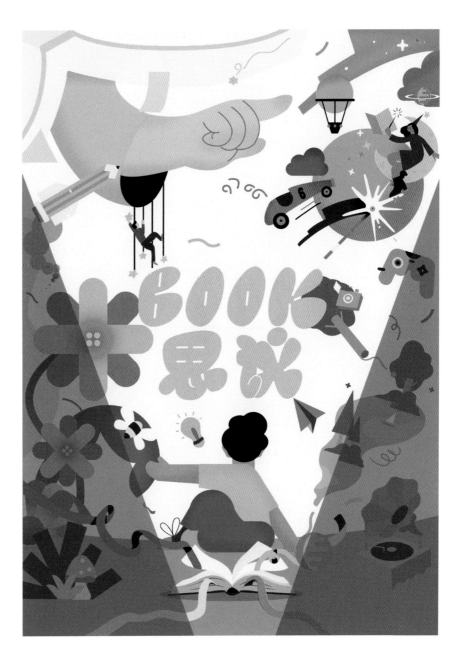

优秀奖

海报名称 book 思议系列海报（一）

选送单位 浙江上虞新华书店有限公司

设 计 者 杨琳泓

发布时间 2023 年 10 月

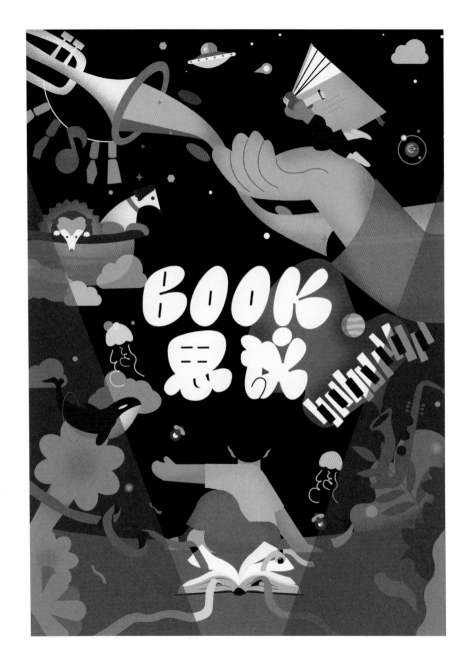

设计心语

以夜空为背景，展现出与白昼不同的书籍
世界，澄澈无邪的童心倒映出儿童阅读后
丰富多彩的想象。

优秀奖

海报名称 book 思议系列海报（二）

选送单位 浙江上虞新华书店有限公司

设 计 者 杨琳泓

发布时间 2023 年 10 月

设计心语

成长是不断失去的过程，要学会接受，
学会释然。与自己和解，是我们每个人
必须经历的。

海报名称 《时间的答案》

选送单位 浙江建德市新华书店有限公司

设计者 程薪樾

发布时间 2023 年 12 月

憂さ晴らしの
雑貨屋

解忧
杂货
铺

GRIEF
GROCERY
STORE

東野圭吾——著

Keigo Higashino

Tiger

★全世界熱賣突破1000萬冊！
★蟬連博客來、誠品、金石堂2013～2018暢銷排行榜！
★榮獲「中央公論文藝賞」、達文西雜誌「Book of The Year」第3名！
★改編拍成電影，山田涼介、西田敏行、尾野真千子！
★暢銷35萬冊暖心紀念版，一次收藏2款書封！

『如果有一個地方
可以解決我們所有的煩惱』

這裡賣日常生活用品，還提供消煩解憂的諮詢。
不安的你，糾結不已的你，
歡迎來信討論心中的問題。

优秀奖

海报名称	《解忧杂货铺》
选送单位	浙江建德市新华书店有限公司
设计者	程薪樾
发布时间	2023 年 12 月

设计心语

心如赤子，眼中充满着对美好的向往和
对未来的期待。

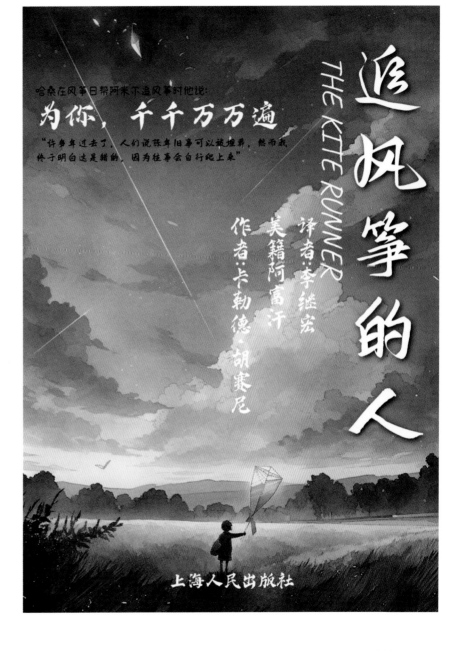

优秀奖

海报名称 《追风筝的人》

选送单位 浙江建德市新华书店有限公司

设 计 者 程薪樾

发布时间 2023 年 12 月

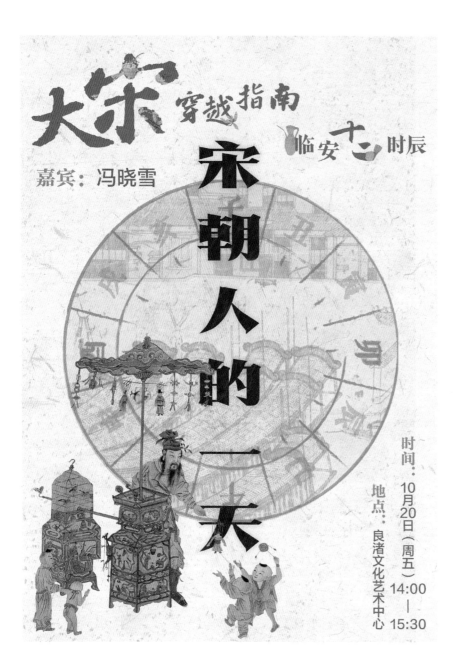

大宋 穿越指南 临安 十二 时辰

嘉宾：冯晓雪

宋朝人的一天

时间：10月20日（周五）14:00 — 15:30

地点：良渚文化艺术中心

设计心语

带你通过时间之轮领略宋朝文化的魅力。

优秀奖

海报名称 《大宋穿越指南：临安十二时辰

选送单位 浙江摄影出版社

设 计 者 施慧婕

发布时间 2023 年 10 月

设计心语

在那里你不用伪装，可以好好地面对自我，尽可能地去享受当下。

海报名称　城市，家的延长线

选送单位　杭州晓风图书有限公司

设 计 者　沈鑫

发布时间　2023 年 5 月

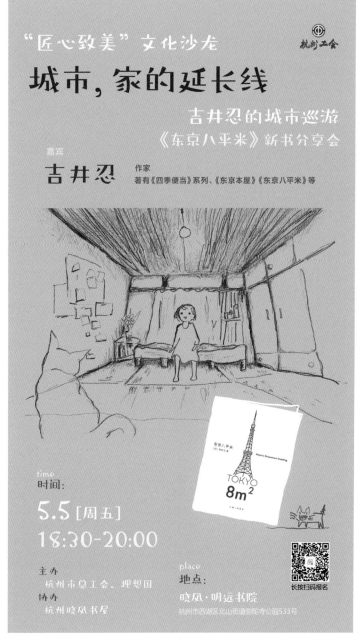

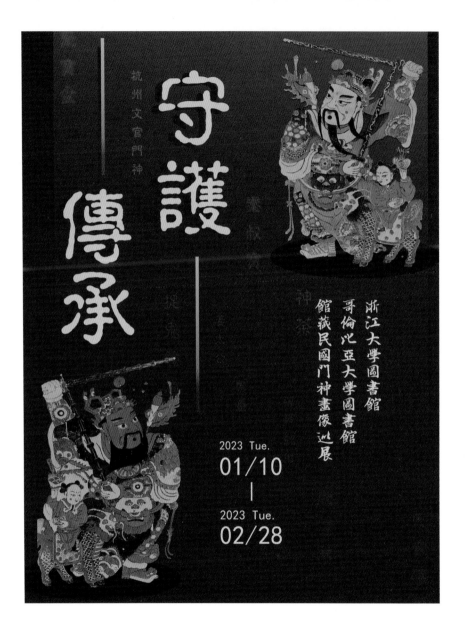

设计心语

西来学术亦统于六艺。

海报名称 守护传承

选送单位 杭州晓风图书有限公司

设 计 者 沈鑫

发布时间 2023 年 1 月

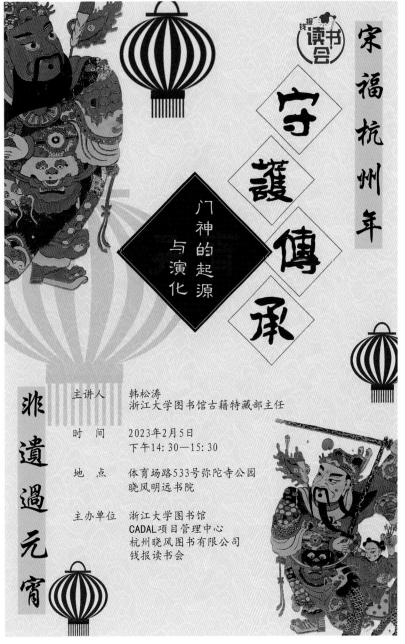

海报名称 宋福杭州年

选送单位 杭州晓风图书有限公司

设 计 者 沈鑫

发布时间 2023 年 2 月

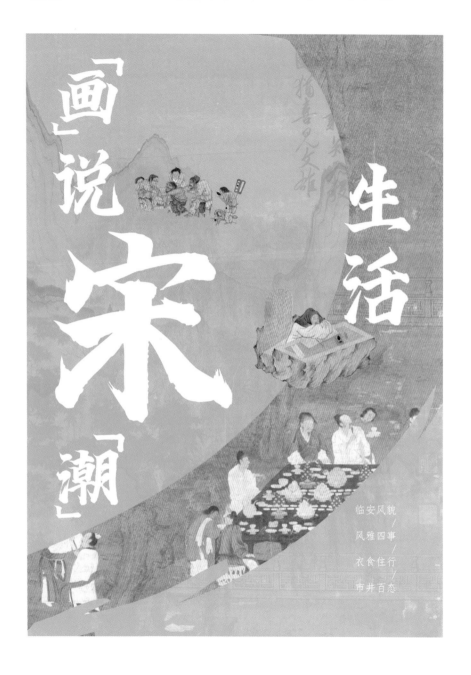

设计心语

流传至今的宋画，让我们得以一窥宋"潮"的日常生活。

优秀奖

海报名称　"画"说宋"潮"生活

选送单位　浙江摄影出版社

设 计 者　巢倩慧

发布时间　2023 年 11 月

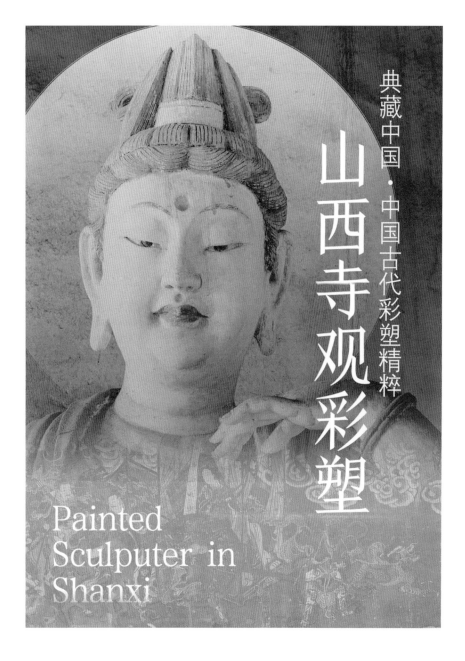

典藏中国·中国古代彩塑精粹

山西寺观彩塑

Painted
Sculputer in
Shanxi

海报名称　山西寺观彩塑

选送单位　浙江摄影出版社

设 计 者　巢倩慧

发布时间　2023 年 10 月

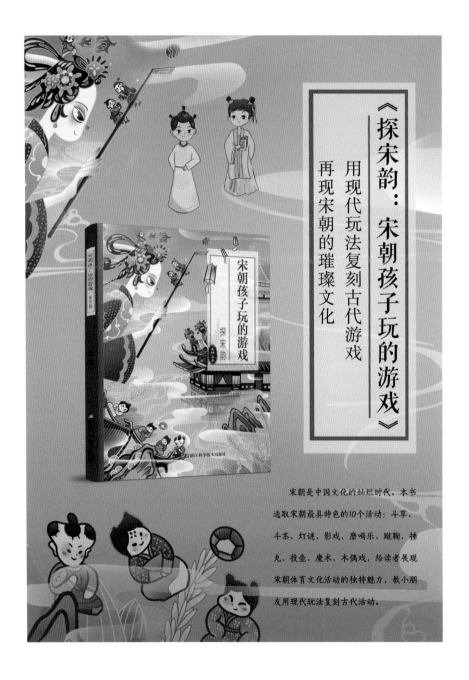

《探宋韵：宋朝孩子玩的游戏》

用现代玩法复刻古代游戏

再现宋朝的璀璨文化

宋朝是中国文化的灿烂时代。本书
选取宋朝最具特色的10个活动：斗草、
斗茶、灯谜、影戏、磨喝乐、蹴鞠、捶
丸、投壶、魔术、木偶戏，给读者展现
宋朝体育文化活动的独特魅力，教小朋
友用现代玩法复刻古代活动。

设计心语

对宋文化进行现代化解读，深入浅出地
向青少年读者介绍宋韵文化，激发学生
对宋朝的兴趣，引导学生更好地了解宋
朝人的生活。

优秀奖

海报名称 《探宋韵：宋朝孩子玩的游戏》

选送单位 浙江科学技术出版社

设计者 朱树森

发布时间 2023 年 8 月

设计心语

白色的框作为主元素，选自简化的书脊，贴合"读小说"这一主题。蓝白两色对比强烈，突出主书名，需要传递给读者的信息一目了然。

阅读小说，就是阅读我们的生活。

读小说

在人大课堂

杨庆祥　主编

时代出版传媒股份有限公司
安徽教育出版社

优秀奖

海报名称　《在人大课堂读小说》

选送单位　安徽教育出版社

设 计 者　阮娟

发布时间　2023 年 1 月

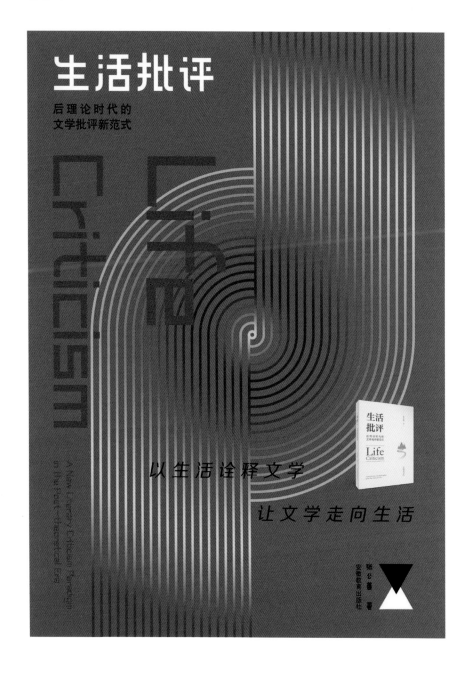

设计心语

橙红色与交织的抽象图案为主，传达出对生活的反思与批判，呼吁追求自由独立。

优秀奖

海报名称　《生活批评》

选送单位　安徽教育出版社

设 计 者　许海波

发布时间　2023 年 1 月

传统戏曲的头饰与传统花窗的结合，展现出古代戏曲的厚重感与独特的艺术魅力。

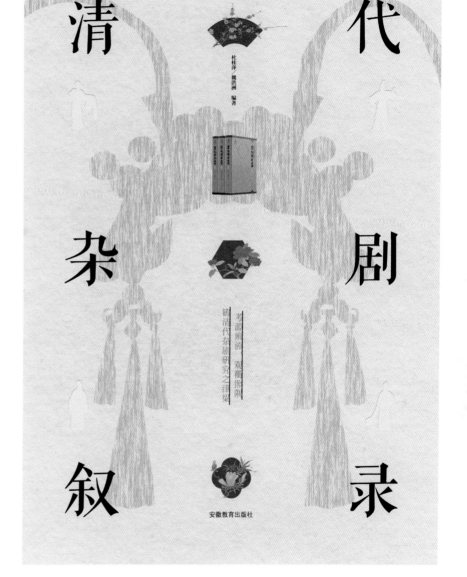

优秀奖

海报名称 《清代杂剧叙录》

选送单位 安徽教育出版社

设 计 者 许海波

发布时间 2023 年 1 月

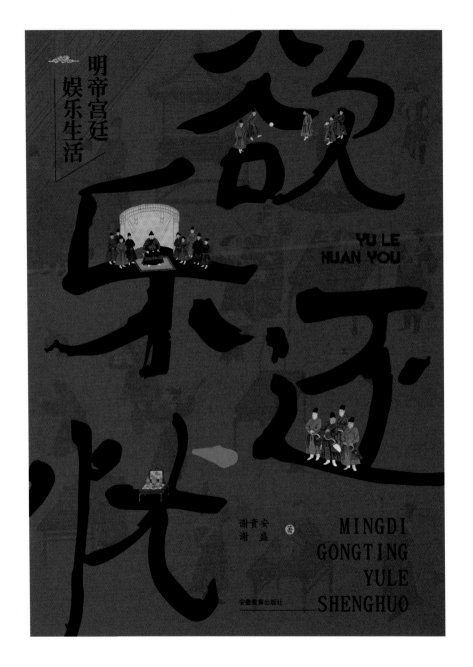

设计心语

书名与图画相结合，直观地展现了宫廷中丰富多彩的娱乐生活。画面生动，主题突出，让读者更有兴趣去了解更真实的明代宫廷。

优秀奖

海报名称　《欲乐还忧》

选送单位　安徽教育出版社

设 计 者　许海波

发布时间　2023 年 1 月

设计心语

《〈王阳明文集〉精选英译·传习录》
是"经典中国国际出版工程"资助项目，
是中华优秀传统文化经典著作。

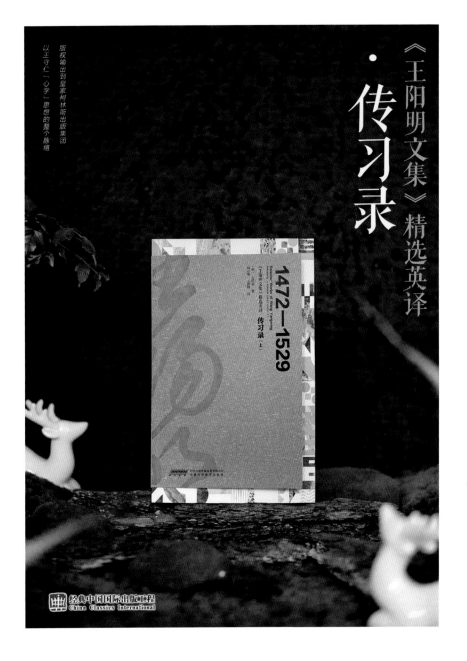

优秀奖

海报名称 《〈王阳明文集〉精选英译·传
习录》

选送单位 安徽科学技术出版社

设 计 者 王艳

发布时间 2023 年 1 月

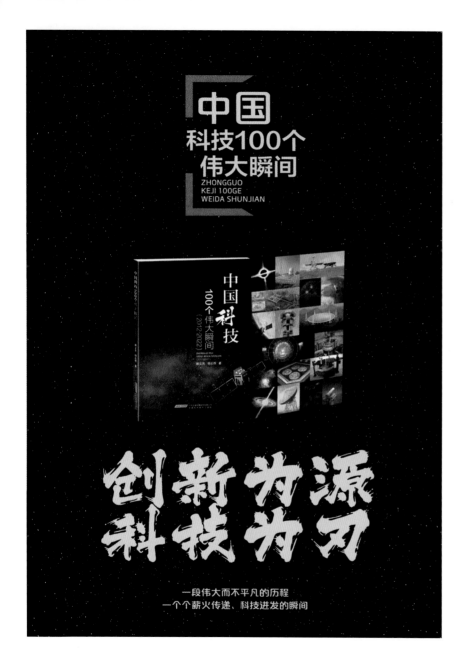

设计心语

这是一本记载我国 100 项科学技术星光熠熠、伟大创举的书，它从版式到封面设计，从内容到外在形式，都注重画面感和形式感的突破。封面以拉页形式进行画面的延伸，海报设计则以浩瀚星空为背景，衬托出图书内容的厚重和深远的意义。创新为语，科技为刃，寄托着对我国科技事业发展的鼓与呼。

优秀奖

海报名称　《中国科技 100 个伟大瞬间》

选送单位　安徽科学技术出版社

设 计 者　冯劲

发布时间　2023 年 12 月

利用青铜器和剪影的对比、结构图和实物的对比，用斑驳的旧纸铺底，体现精美传统艺术的美与文化的源远流长。

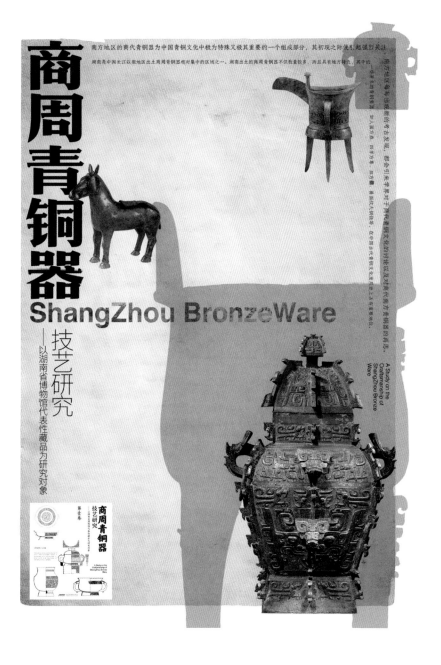

优秀奖

海报名称 《商周青铜器技艺研究》
系列海报（一）

选送单位 安徽科学技术出版社

设 计 者 武迪

发布时间 2023 年 12 月

设计心语

利用青铜器和剪影的对比、结构图和实物的对比，用斑驳的旧纸铺底，体现精美传统艺术的美与文化的源远流长。

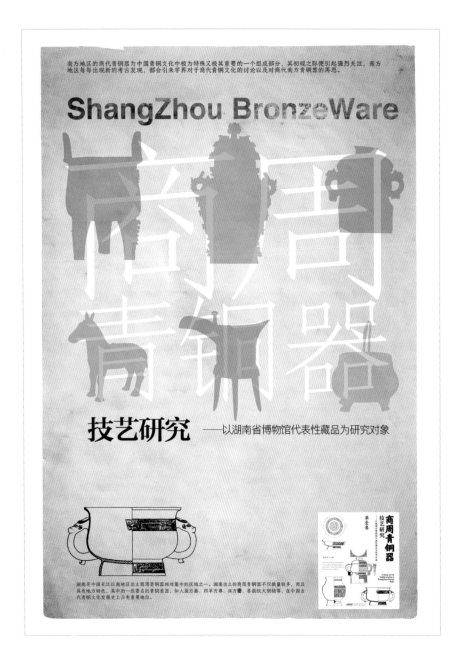

优秀奖

海报名称　《商周青铜器技艺研究》
　　　　　　　系列海报（二）

选送单位　安徽科学技术出版社

设 计 者　武迪

发布时间　2023 年 12 月

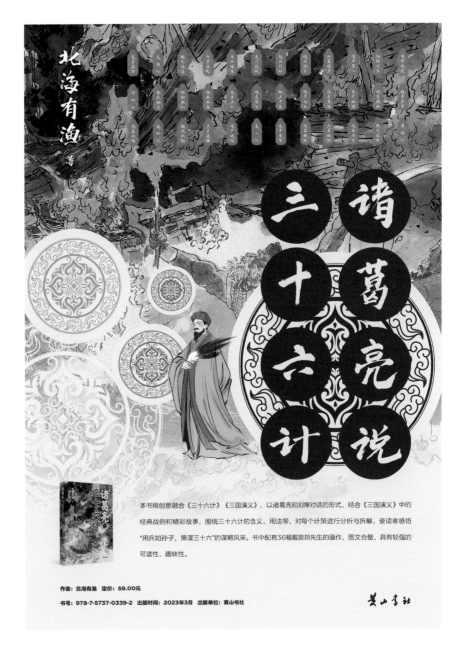

优秀奖

海报名称　《诸葛亮说三十六计》

选送单位　黄山书社

设 计 者　尹晨

发布时间　2023 年 12 月

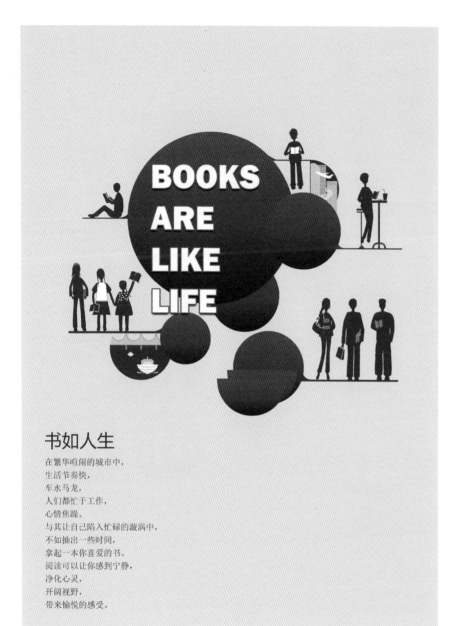

书如人生

在繁华喧闹的城市中，
生活节奏快，
车水马龙，
人们都忙于工作，
心情焦躁。
与其让自己陷入忙碌的漩涡中，
不如抽出一些时间，
拿起一本你喜爱的书。
阅读可以让你感到宁静，
净化心灵，
开阔视野，
带来愉悦的感受。

设计心语

海报以圆形和半圆形的图案，呈现出不同阶段、不同群体的生命轨迹，激励读者通过阅读书籍探索人生的意义和价值。

优秀奖

海报名称 书如人生

选送单位 合肥工业大学出版社

设 计 者 李婧

发布时间 2023 年 12 月

设计心语

通过使用职场常用的铅笔为视觉元素，
与笑脸结合，点明主题"情绪管理法"。
用最简单的图形，做最有效的传达。

优秀奖

麦肯锡情绪管理法

〔日〕大岛祥誉——著

朱悦玮——译

拒绝让愤怒、焦躁、不安等负面情绪
影响工作表现

让工作和人生都变得顺利

4个步骤　8个技巧　6种方法
掌控情绪　职场精英高效工作的秘诀

海报名称　《麦肯锡情绪管理法》

选送单位　北京时代华文书局

设 计 者　程慧

发布时间　2023 年 12 月

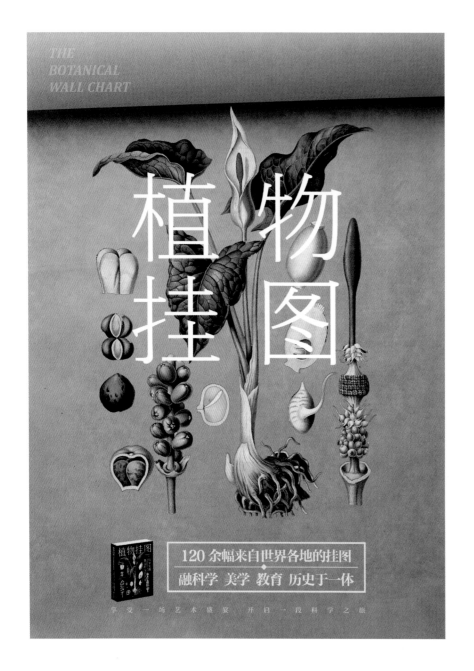

设计心语

一部植物挂图的工具书，一份植物学相
关学科的历史记录。享受一场艺术盛宴，
开启一段科学之旅。

优秀奖

海报名称　《植物挂图》

选送单位　北京时代华文书局

设 计 者　迟稳

发布时间　2023 年 12 月

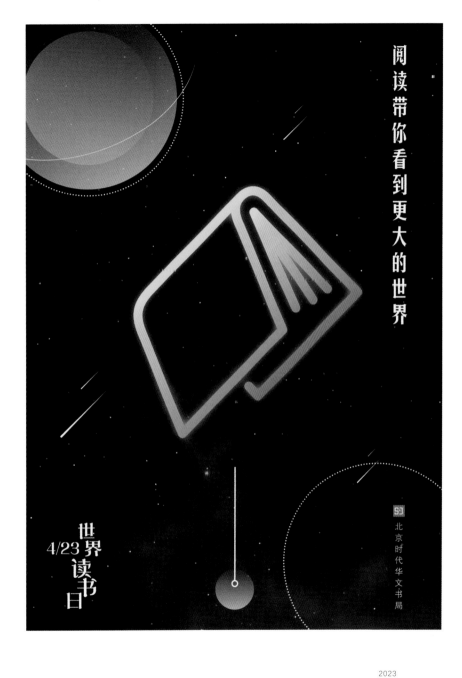

海报名称 世界读书日海报

选送单位 北京时代华文书局

设 计 者 王艾迪

发布时间 2023 年 4 月

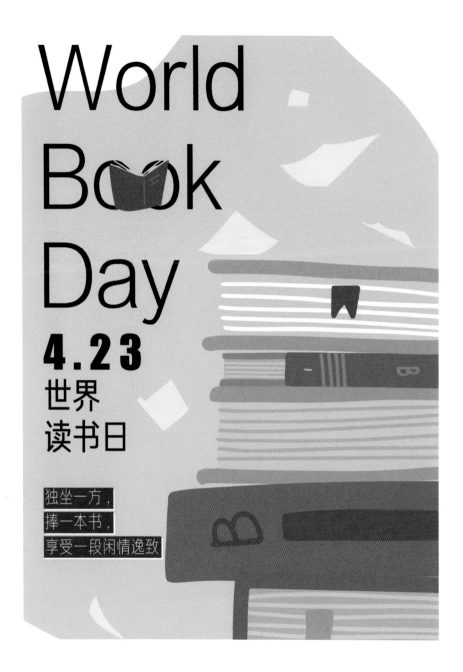

World Book Day

4.23
世界
读书日

独坐一方，
捧一本书，
享受一段闲情逸致

设计心语

独坐一方，捧一本书，享受一段闲情逸致。

优秀奖

海报名称 世界读书日海报

选送单位 北京时代华文书局

设 计 者 段文辉

发布时间 2023 年 4 月

设计心语

兼具艺术价值与科普价值的自然观察图鉴，捕捉落叶精妙细节，体悟秋日自然之美。

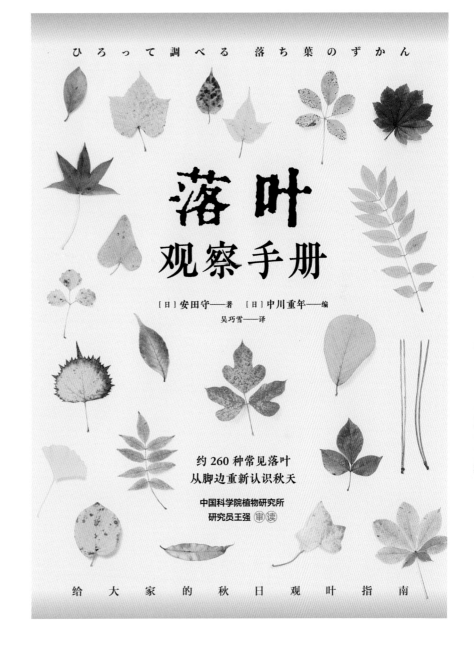

优秀奖

海报名称 《落叶观察手册》

选送单位 北京时代华文书局

设 计 者 孙丽莉

发布时间 2023 年 12 月

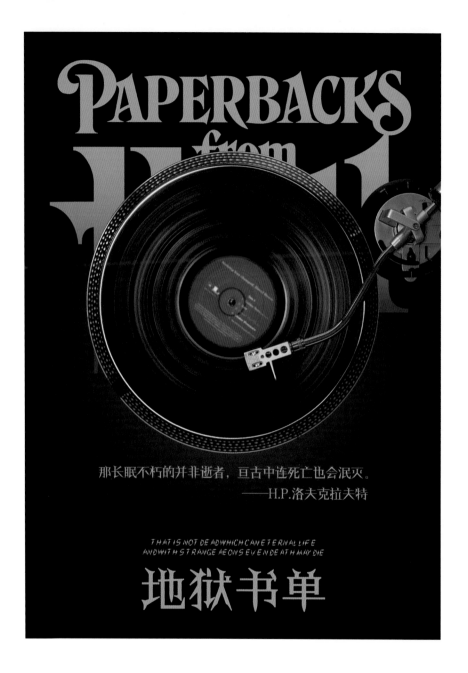

设计心语

以智慧和情感写就，既有趣又吸引人，
想象力的极致体现。

海报名称 《地狱书单》

选送单位 北京时代华文书局

设 计 者 孙丽莉

发布时间 2023 年 12 月

设计心语

海报阐述文人的生活理念，旨在让当代
快节奏生活下的人们以书本为友，与大
师对话，产生心灵共鸣。

优秀奖

海报名称　以书本为友，与大师对话

选送单位　北京时代华文书局

设 计 者　孙丽莉

发布时间　2023 年 12 月

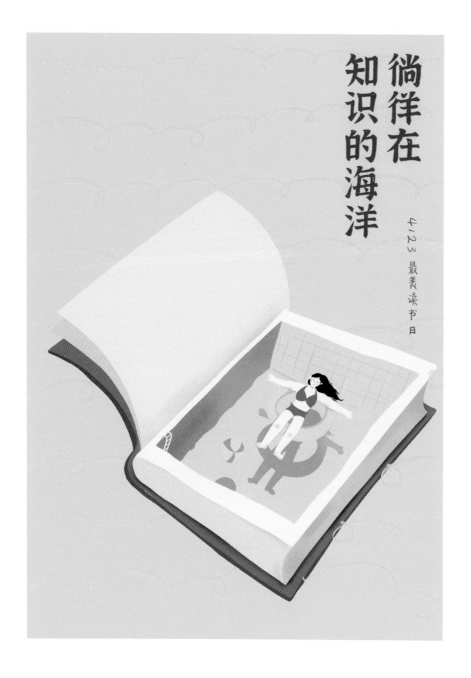

徜徉在
知识的海洋

4/23 最美读书日

设计心语

明快的色调，女孩在书中的泳池惬意徜徉，感受读书的乐趣。

优秀奖

海报名称　徜徉在知识的海洋

选送单位　北京时代华文书局

设　计　者　张冬艾

发布时间　2023 年 4 月

最美

通过童趣的图案、鲜艳的色彩，表达儿童与动物、自然、世界的难分难舍之情。一只小山羊和一个小男孩结成伴，天平上的小羊与图书代表着自然与知识，传递阅读带来的力量。

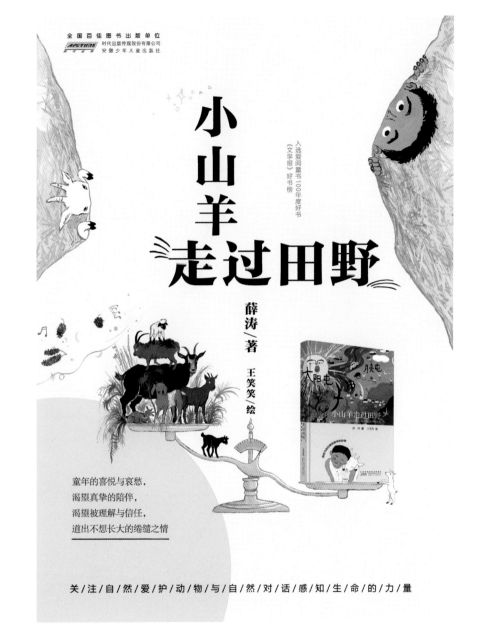

优秀奖

海报名称 《小山羊走过田野》

选送单位 安徽少年儿童出版社

设 计 者 李苗

发布时间 2023 年 12 月

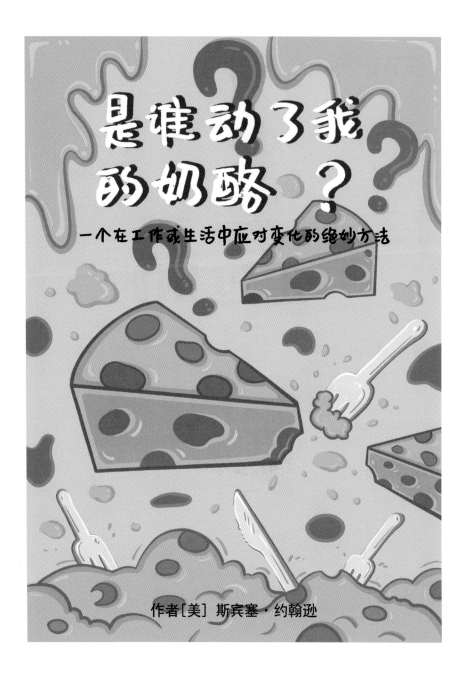

设计心语

人生犹如迷宫，每个人都在其中寻找自己的"奶酪"——稳定的工作、丰厚的收入、健康的身体、和谐的人际关系、甜蜜的爱情、美满的家庭…… 那么，你是否正在享受你的"奶酪"呢？

优秀奖

海报名称 《是谁动了我的奶酪？》

选送单位 安徽新华图书音像连锁有限公司

设计者 史兰迪

发布时间 2023 年 12 月

设计心语

书籍，记录文明的火种；阅读，让文明
之火永不熄灭。

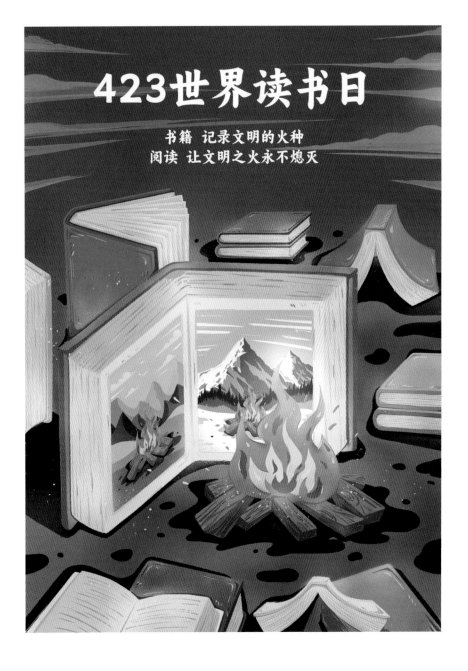

优秀奖

海报名称　世界读书日系列海报（二）

报送单位　安徽新华图书音像连锁有限

公司

设 计 者　史兰迪

发布时间　2023 年 4 月

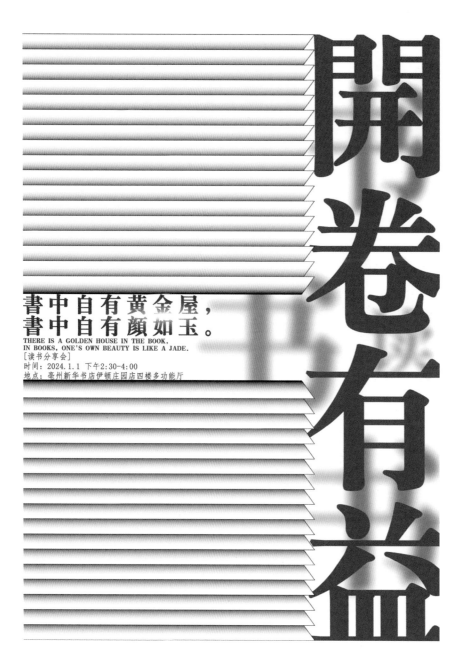

書中自有黄金屋，
書中自有顔如玉。
THERE IS A GOLDEN HOUSE IN THE BOOK,
IN BOOKS, ONE'S OWN BEAUTY IS LIKE A JADE.
[读书分享会]
时间：2024.1.1 下午2:30-4:00
地点：亳州新华书店伊顿庄园店四楼多功能厅

设计心语

设计上突出了"开卷有益"这一活动主题，
巧妙地以横向展开的书页覆盖整个画面，
从而凸显了"书卷"这一核心元素。

优秀奖

海报名称　开卷有益

选送单位　亳州新华书店有限公司

设 计 者　马杨

发布时间　2023 年 12 月

设计心语

海报整体采用是黑白色系，黑色背景凸显出图书封面镂空产生的视觉差，同时图书封面的色彩与书名相吻合，用最少的颜色呈现最强的视觉冲击力。

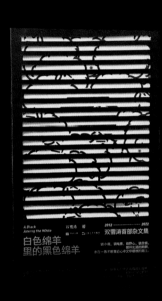

优秀奖

海报名称　《白色绵羊里的黑色绵羊》

选送单位　淮南新华书店有限公司

设 计 者　姚珊

发布时间　2023 年 12 月

全民阅读

书，人类进步的阶梯，探索未来的明灯。

设计心语

书，人类进步的阶梯；
书，探索未来的明灯。

优秀奖

海报名称 全民阅读
选送单位 淮南新华书店有限公司
设 计 者 尹媛媛
发布时间 2023 年 12 月

设计心语

设计灵感来源于美丽的水星。在读书使
自己知识得到提升的同时，我们也可以
用书本中的知识保护美好的地球。

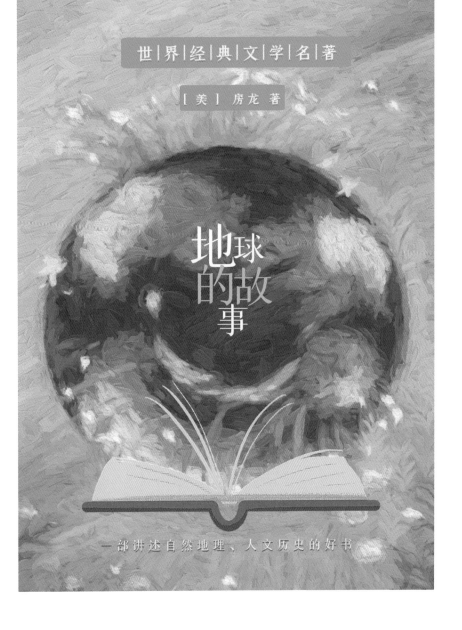

尤秀奖

海报名称　《地球的故事》

报送单位　黄山新华书店有限公司

设 计 者　吴莎莎

发布时间　2023 年 12 月

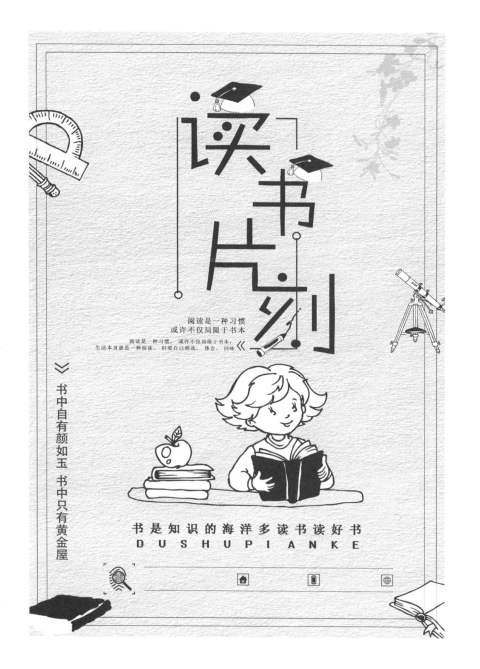

设计心语

抛开烦琐的事务，沉醉在书的世界，感受那份宁静与愉悦。读书，让你的心灵得到滋养，为你的生活增添色彩。

优秀奖

海报名称 读书片刻

选送单位 宿州新华书店银河路店

设 计 者 张晓棣

发布时间 2023 年 12 月

围绕书、精神食粮这些元素，以简洁大方的设计风格为主调，更加具象化了"精神食粮"这个词的含义。

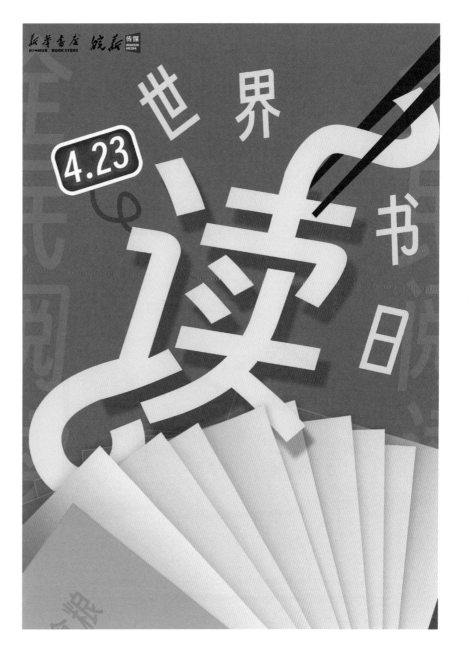

优秀奖

海报名称 书香世界　精神食粮

选送单位 芜湖新华书店有限公司

设 计 者 何瑶瑶

发布时间 2023 年 4 月

设计心语

皖是文房四宝之乡，在笔墨中晕染出的徽派建筑，不仅有真江南的景色，更有独特的文化底蕴。以树来隐喻文化的传承与发展，在文化之树上盛开着传统的纸媒介。

优秀奖

海报名称　黄山书会

选送单位　宣城新华书店有限公司

设 计 者　刁敏

发布时间　2023 年 10 月

后记

汪耀华

2023 年 9 月 20 日，《最美书海报—— 2022 长三角书业海报评选获奖作品集》新书首发暨获奖作品展在杭州市新华书店庆春路购书中心举行。浙江省出版物发行业协会理事长王忠义，浙江省出版物发行业协会副理事长、浙江省新华书店集团总经理许悦等长三角三省一市发行协会的领导嘉宾、获奖代表、现场读者等四十余人参加了首发式。

浙江省出版物发行业协会秘书长、浙江省新华书店集团副总经理朱晓蔚主持首发式。安徽省出版协会常务副秘书长王晓光宣读获奖名单，浙江省出版物发行业协会理事长王忠义、副理事长陈宏伟，江苏省出版物发行业协会秘书长许大华为获奖代表颁发了荣誉证书并赠书。海报征集评选活动发起创始人、上海市书刊发行行业协会副会长兼秘书长汪耀华介绍了评选活动的过程、新书编纂情况，浙江省出版物发行业协会副理事长、浙江省新华书店集团总经理许悦总结讲话。

上海教育出版社编辑陆弦和浙江摄影出版社编辑薛蔚评委在会上回顾、分享了书业海报发展历程和参与评审过程的亲身感受，一等奖获得者陈月儿分享了海报设计心得体会。

首发式后，参会人员在庆春路购书中心一楼展厅观摩了本季获奖的一、二、三等奖作品展。

感谢浙江省出版物发行业协会秘书长、浙江省新华书店集团副总经理朱晓蔚的精心安排和大力支持。

2024 年 3 月 4 日，上海市书刊发行行业协会、江苏省出版物发行业协会、浙江省出版物发行业协会、安徽省出版协会（以下简称"四地发协"）最美书海报——2023 长三角书业海报（第 5 季）评选会在江苏苏州举行。

江苏省出版物发行业协会会长金国华主持此次评选工作，上海市书刊发行行业协会会长李爽代表四地发协向投稿选手、评委表达了感谢，上海市书刊发行行业协会副会长、秘书长汪耀华介绍了本次海报评选细则与要求。江苏省出版物发行业协会副会长、江苏凤凰新华书店苏州分公司总经理刘晓亚，江苏省出版物发行业协会秘书长许大华及四地发协秘书处同志参加了评选组织工作。

2023 年度长三角四地发协最美书海报（第 5 季）征集共计收到 1142 幅海报。其中，上海收到海报 745 幅，江苏收到海报 144 幅，浙江收到海报 116 幅，安徽收到海报 137 幅。

根据评审规则，四地发协分别进行了初审，初审后各推选 60 幅书海报参加本次评审会进行评审。评委由四地发协各推荐两位组成：陆弦（上海教育出版社美编）、陈楠（上海人民出版社设计师）、曲闵民（江苏凤凰美术出版社美编）、李璐（江苏少年儿童出版社美编）、孙菁（浙江科学技术出版社美编）、薛蔚（浙江摄影出版社美编）、季红跃（安徽少年儿童出版社原艺术总监）、谢育智（安徽美术出版社总编辑）。

整个评审工作历时 4 个小时，八位评委经多轮筛选，按公开、公正、公平原则，最终评选出一等奖 10 幅 / 组、二等奖 20 幅 / 组、三等奖 30 幅 / 组、优秀奖 139 幅 / 组。

四地发协经与设计者核实相关要素，发现有作品雷同，为避免产生侵犯著作权、名誉权等法律问题，且与八位评委达成共识，决定更换两幅海报作品。

感谢浙江省出版物发行业协会理事长王忠义为本书撰序并对长三角书业海报连续五年的征集、评审、结集和展览所取得的成果表达了充分肯定。

期待，《最美书海报——2023 长三角书业海报评选获奖作品集》首发与展览在安徽举行。

2024 年 3 月 28 日

一等奖（10 幅 / 组）

"米其黎野餐"快闪活动，上海版语文化传播有限公司，徐千千，2

上海咖香洋溢世界，上海钟书实业有限公司，王富浩，3

我们"云"上见（二），江苏凤凰新华书店集团有限公司凤凰书城分公司，薛顾璨，4

心之所向，南京先锋书店，韩江姗，5

书山学海·乘风破浪，江苏凤凰新华书店集团有限公司连云港分公司，王智慧，6

江苏书展邀请函："中国符号"系列丛书发布会（二），南京河海大学出版社，朱静璇，7

"浙江文化基因"系列海报（一），杭州出版社，屈皓，8

运动之美，咪咕数字传媒有限公司，张楠 赵洪云，9

皖美书房，北京时代华文书局，程慧，10

书画徽韵，皖新文化科技有限公司，钱江潮，11

二等奖（20 幅 / 组）

风景力——斜切 MesCut 的爬墙书装置展，上海版语文化传播有限公司，袁樱子，12

关于书的旅行，上海世纪朵云文化发展有限公司，黄玉洁，13

城方·艺术·生活·家·市集，上海版语文化传播有限公司，苏菲，14

《注视》，广西师范大学出版社（上海）有限公司，侠舒玉晗，15

一杯子咖香书香，上海大众书局文化有限公司，王若曼，16

《岛上书店》藏书票系列设计，江苏大众书局图书文化有限公司，王若曼，17

汉字作为诗歌的媒介，南京先锋书店，韩江姗，18

何不浅尝辄止，江苏凤凰文艺出版社，徐芳芳，19

世界读书日——致我们热爱的书籍，浙江景宁畲族自治县新华书店有限公司，任鹏程，20

《书院悠然》，杭州出版社，蔡海东，21

茶味书香，浙江教育出版社集团有限公司，徐原，22

漫漫征途，浙江临海市新华书店有限公司，鲍依麟，23

《西湖的亭》，杭州出版社，王立超 郑宇强 卢晓明，24

《慢水》，浙江人民出版社，厉琳，25

"传统生活之美"海报，黄山书社，尹晨，26

《动物庄园》，北京时代华文书局，程慧，27

《长不大的成年人》，北京时代华文书局，段文辉，28

《黑金》，北京时代华文书局，孙丽莉，29

世界读书日系列海报（一），安徽新华图书音像连锁有限公司，史兰迪，30
世界读书日系列海报（三），安徽新华图书音像连锁有限公司，史兰迪，31

三等奖（30 幅 / 组）

从咸亨酒店到中国轻纺城——乡土社会的现代化转型，上海人民出版社·世纪文景，施雅文，32

《一只眼睛的猫》，上海悦悦图书有限公司，张孝笑，33

《无尽的玩笑》概念海报，上海人民出版社·世纪文景，陈阳，34

《蝶变》，上海文化出版社，王伟，35

我自爱我的野草——鲁迅诞辰周活动，上海新华传媒连锁有限公司，卢辰宇，36

2023
长三角书业海报评选
获奖作品集

拿什么来拯救？，上海钟书实业有限公司，王富浩，37

大师对话童话，上海钟书实业有限公司，王富浩，38

快乐多巴胺，上海元真文化传媒有限公司，黄羽翔，39

伯恩哈德·施林克作品系列海报——《周末》《夏日谎言》《爱之逃遁》，上海译文出版社，柴昊洲，40

字体——生活的透镜，广西师范大学出版社（上海）有限公司，侠舒玉晗，41

珍藏时刻　方寸传情，上海世纪朵云文化发展有限公司，黄玉洁，42

谁能拒绝一场孤独又温柔的幻想，上海人民出版社·世纪文景，陈阳，43

我们"云"上见（一），江苏凤凰新华书店集团有限公司凤凰书城分公司，薛顾璨，44

生活不易，看书打气，南京大学出版社，韩潇越，45

《灯影中国》，江苏凤凰新华书店集团有限公司连云港分公司，王智慧，46

冬至·岁晚，江苏凤凰新华书店集团有限公司连云港分公司，王智慧，47

《遥远的旅行》，江苏凤凰新华书店集团有限公司响水分公司，刘承苏，48

让诗在真和美中穿行，江苏凤凰新华书店集团有限公司南京分公司，陈雁戎，49

人间烟火气，江苏凤凰新华书店集团有限公司南京分公司，施吟秋，50

阅读解锁更多精彩人生，浙江东阳市新华书店有限公司，徐可，51

《牛津植物史》，浙江人民出版社，王芸，52

《高敏感》，浙江人民出版社，王芸，53

浙江文化基因，杭州出版社，蔡海东，54

"浙江文化基因"系列海报（二），杭州出版社，屈皓，55

"浙江文化基因"系列海报（三），杭州出版社，屈皓，56

《跟着节气小步走》，浙江科学技术出版社，朱树森，57

《良师记》，安徽教育出版社，阮娟，58

《认知升级》，北京时代华文书局，迟稳，59

阅读照亮前方的路，北京时代华文书局，贾静洁，60

童真童趣的科学，合肥新华书店元·书局，孙文婕，61

优秀奖（139 幅 / 组）

兔子狗的夏日阅读时刻，上海版语文化传播有限公司，赵晨雪，62

宇山坊的"上海绘日记"快闪活动，上海版语文化传播有限公司，宇山坊，63

圆周不率：一起做一本房子形状的 Zine，上海版语文化传播有限公司，徐千千 Z. Y. Stella，64

《洗牌年代》，上海三联书店　上海理工大学出版与数字传播系，杨娇　冷国香　王芳　吴昉，65

思南美好书店节，上海文艺出版社，钱祯，66

书茶添福年，上海钟书实业有限公司，王富浩，67

"思南美好书店节"主海报，上海钟书实业有限公司，邱琳，68

每天一个冷知识，上海大众书局文化有限公司，王若曼，69

风景折叠术　夏日读书会，上海版语文化传播有限公司，徐千千，70

《昆虫记》，上海悦悦图书有限公司，张孝笑，71

在一起·融合绘本《我听见万物的歌唱》，上海教育出版社，赖玟伊，72

在一起·融合绘本《小鼹鼠与星星》，上海教育出版社，王慧，73

在一起·融合绘本《你要去哪儿》，上海教育出版社，赖玟伊，74

打开《无尽的玩笑》需要几步？，上海人民出版社·世纪文景，陈阳，75

本雅明的广播地图，上海人民出版社·世纪文景，施雅文，76

AI 时代：我们如何谈论写诗和译诗，广西师范大学出版社（上海）有限公司，侠舒玉晗，77

《金宇澄：细节与现场》，广西师范大学出版社（上海）有限公司，侠舒玉晗，78

父爱无声　方寸传情，上海世纪朵云文化发展有限公司，张艺璐，79

明制服饰相关域外汉籍浅说，上海图书有限公司，刘翔宇，80

光的空间六周年，上海元真文化传媒有限公司，黄羽翔，81

元宵灯谜，上海元真文化传媒有限公司，井仲旭，82

微观视野中东北千年往事，上海钟书实业有限公司，王富浩，83

《从看见到发现》，上海钟书实业有限公司，王富浩，84

《中东生死门》，上海钟书实业有限公司，王富浩，85

离开学校后，我开始终身学习 ，上海人民出版社·世纪文景，施雅文，86

电波之中的本雅明，上海人民出版社·世纪文景，施雅文，87

数码劳动时代的工厂体制，上海人民出版社·世纪文景，陈阳，88

于上海书展 品世纪好书，上海云间世纪文化科技有限公司，江伊婕，89

遇见不一样的书和阅读场域，上海版语文化传播有限公司，徐千千，90

平行交错 —— 对于 Revue Faire 的回应 · 上海站，上海版语文化传播有限公司，[法]Syndicat
关晗，91

纳凉集市——建投书局暑期营销海报，建投书店投资有限公司，周朝辉，92

建投书局 x 字魂创意字库——“字”在生活字体展，建投书店投资有限公司，黄微，93

微观生活史，上海文化出版社，王伟，94

《凝视三星堆——四川考古新发现》新书发布，上海书画出版社，陈绿竞，95

上海书画出版社读者开放日海报，上海书画出版社，陈绿竞，96

从波提切利到梵高：8 位顶级高校明星导师带你看懂西方绘画名作，上海书画出版社，钮佳琦，97

《浣熊开书店》，华东师范大学出版社，冯逸珺，98

《敦煌遇见卢浮宫》新书分享暨签售，上海交通大学出版社，陈燕静，99

《梁永安的电影课》，东方出版中心，钟颖，100

花妖狐魅，多具人情，江苏凤凰新华书店集团有限公司凤凰书城分公司，胡雯雯，101

临窗一杯酒，江苏凤凰新华书店集团有限公司凤凰书城分公司，胡雯雯，102

猫是如何改变了我们？，江苏凤凰新华书店集团有限公司凤凰书城分公司，胡雯雯，103

如果没有虫子，童年是寂寞的，江苏凤凰新华书店集团有限公司凤凰书城分公司，胡雯雯，104

可以清心，江苏凤凰新华书店集团有限公司凤凰书城分公司，薛顾璨，105

走读三万里系列海报（一），江苏凤凰新华书店集团有限公司凤凰书城分公司，薛顾璨，106

走读三万里系列海报（二），江苏凤凰新华书店集团有限公司凤凰书城分公司，薛顾璨，107

《红楼食经》，江苏凤凰新华书店集团有限公司六合分公司，陈晓清，108

延续红色文脉，江苏凤凰新华书店集团有限公司六合分公司，屈雨晗，109

第十五届全国连环画交流会，江苏大众书局图书文化有限公司，王若曼，110

《有人自林中坠落》，江苏大众书局图书文化有限公司，王若曼，111

"重拾童真"图书盲选，江苏大众书局图书文化有限公司，王若曼，112

踏春书市，江苏凤凰新华书店集团有限公司徐州分公司，朱宇婷，113

创造·共情·闪耀，南京大学出版社，韩潇越，114

暖冬阅读盲盒，南京大学出版社，韩潇越，115

女编辑茶话会，南京大学出版社，韩潇越，116

说不尽的上海和《上海人》，南京大学出版社，韩潇越，117

人生拾乐，江苏凤凰新华书店集团有限公司靖江分公司，何一，118

故园此声，南京先锋书店，韩江姗，119

《横断浪途》，南京先锋书店，韩江姗，120

火的精神，南京先锋书店，韩江姗，121

裂变与幽微，南京先锋书店，韩江姗，122

先锋森林诗歌音乐会，南京先锋书店，韩江姗，123

诗是心灵夜空中的星星，南京先锋书店，韩江姗，124

我爱这残损的世界，南京先锋书店，韩江姗，125

我和所有事物的时差，南京先锋书店，韩江姗，126

享受你的拉康，南京先锋书店，韩江姗，127

一个人的文艺复兴与一个时代的文艺复兴，南京先锋书店，韩江姗，128

《千里江山图》，江苏凤凰新华书店集团有限公司姜堰分公司，王蓓，129

一本书的诞生艺术展，江苏凤凰新华书店集团有限公司连云港分公司，王智慧，130

《高铁的100个为什么》，江苏凤凰新华书店集团有限公司连云港分公司，王智慧，131

《允许一切发生》，江苏凤凰新华书店集团有限公司连云港分公司，王智慧，132

可一人文讲座·跨年演讲——人工智能时代，何以为人？，江苏可一书店，黄金晶，133

游园惊动——《芥子园画谱》动态数字展（一），南京出版传媒集团，张丽媛，134

游园惊动——《芥子园画谱》动态数字展（二），南京出版传媒集团，张丽媛，135

游园惊动——《芥子园画谱》动态数字展（三），南京出版传媒集团，张丽媛，136

游园惊动——《芥子园画谱》动态数字展（四），南京出版传媒集团，张丽媛，137

北京订货会：水韵江苏·河湖印记丛书，南京河海大学出版社，徐娟娟，138

江苏书展邀请函："中国符号"系列丛书发布会（一），南京河海大学出版社，朱静璇，139

江苏书展邀请函："中国故事·现代新科技"丛书发布会，南京河海大学出版社，朱静璇，140

《时有微凉不是风》，江苏凤凰新华书店集团有限公司南京分公司，陈雁戎，141

《唤醒自己》，江苏凤凰新华书店集团有限公司宜兴分公司，陆欣岩，142

茶道，江苏凤凰新华书店集团有限公司南京分公司，卢燕，140

《为什么是中国》，江苏凤凰新华书店集团有限公司南京分公司，李瑞仪，144

《中华文明冒险队》，浙江柯桥新华书店有限公司，王建琴，145

《狼之路》，浙江萧山新华书店有限公司，杨彩霞，146

阅读，是一场酣畅淋漓的旅行，浙江东阳市新华书店有限公司，徐可，147

《字母表谜案》，浙江景宁畲族自治县新华书店有限公司，任鹏程，148

博览书海，浙江富阳新华书店有限公司，王怡宁，149

佳人似蝶采茶忙，浙江教育出版社集团有限公司，徐原，150

《闹忙的乡村》，浙江教育出版社集团有限公司，徐原，151

钱钟书与世界思潮，浙江古籍出版社，吴思璐，152

《形理两全：宋画中的鸟类》新书发布会，浙江古籍出版社，吴思璐，153

《形理两全》，浙江古籍出版社，吴思璐，154

《长兴古道》，杭州出版社，王立超 郑宇强 卢晓明，155

《海豚三重奏》，浙江少年儿童出版社，鲍春菁，156

风起绿洲吹浪去，浙江少年儿童出版社，陈月儿，157

《神探五小将》新书预告，浙江少年儿童出版社，陈悦帆，158

《欢迎来到怪兽城》，浙江少年儿童出版社，柳红夏，159

《寻茶之旅》，浙江少年儿童出版社，柳红夏，160

book 思议系列海报（一），浙江上虞新华书店有限公司，杨琳泓，161

book 思议系列海报（二），浙江上虞新华书店有限公司，杨琳泓，162

《时间的答案》，浙江建德市新华书店有限公司，程薪樾，163

《解忧杂货铺》，浙江建德市新华书店有限公司，程薪樾，164

《追风筝的人》，浙江建德市新华书店有限公司，程薪樾，165

《大宋穿越指南：临安十二时辰》，浙江摄影出版社，施慧婕，166

城市，家的延长线，杭州晓风图书有限公司，沈鑫，167

守护传承，杭州晓风图书有限公司，沈鑫，168

宋福杭州年，杭州晓风图书有限公司，沈鑫，169

"画"说宋"潮"生活，浙江摄影出版社，巢倩慧，170

山西寺观彩塑，浙江摄影出版社，巢倩慧，171

《探宋韵：宋朝孩子玩的游戏》，浙江科学技术出版社，朱树森，172

《在人大课堂读小说》，安徽教育出版社，阮娟，173

《生活批评》，安徽教育出版社，许海波，174

《清代杂剧叙录》，安徽教育出版社，许海波，175

《欲乐还忧》，安徽教育出版社，许海波，176

《〈王阳明〉文集精选英译·传习录》，安徽科学技术出版社，王艳，177

《中国科技 100 个伟大瞬间》，安徽科学技术出版社，冯劲，178

《商周青铜器技艺研究》系列海报（一），安徽科学技术出版社，武迪，179

《商周青铜器技艺研究》系列海报（二），安徽科学技术出版社，武迪，180

《诸葛亮说三十六计》，黄山书社，尹晨，181

书如人生，合肥工业大学出版社，李婧，182

《麦肯锡情绪管理法》，北京时代华文书局，程慧，183

《植物挂图》，北京时代华文书局，迟稳，184

世界读书日海报，北京时代华文书局，王艾迪，185

世界读书日海报，北京时代华文书局，段文辉，186

《落叶观察手册》，北京时代华文书局，孙丽莉，187

《地狱书单》，北京时代华文书局，孙丽莉，188

以书本为友，与大师对话，北京时代华文书局，孙丽莉，189

徜徉在知识的海洋，北京时代华文书局，张冬艾，190

《小山羊走过田野》，安徽少年儿童出版社，李苗，191

《是谁动了我的奶酪？》，安徽新华图书音像连锁有限公司，史兰迪，192

世界读书日系列海报（二），安徽新华图书音像连锁有限公司，史兰迪，193

开卷有益，亳州新华书店有限公司，马杨，194

《白色绵羊里的黑色绵羊》，淮南新华书店有限公司，姚珊，195

全民阅读，淮南新华书店有限公司，尹媛媛，196

《地球的故事》，黄山新华书店有限公司，吴莎莎，197

读书片刻，宿州新华书店银河路店，张晓棣，198

书香世界　精神食粮，芜湖新华书店有限公司，何瑶瑶，199

黄山书会，宣城新华书店有限公司，刁敏，200

图书在版编目（CIP）数据

最美书海报：2023长三角书业海报评选获奖作品集 /
汪耀华等主编.—上海：上海教育出版社，2024.8.（最美
书海报系列）. — ISBN 978-7-5720-2890-8

Ⅰ. J228.1

中国国家版本馆CIP数据核字第2024E2M569号

责任编辑　陆　弦　孔令会

书籍设计　金一哲

最美书海报：2023长三角书业海报评选获奖作品集

汪耀华　许大华　朱晓蔚　王晓光　主编

出版发行　上海教育出版社有限公司
官　　网　www.seph.com.cn
地　　址　上海市闵行区号景路159弄C座
邮　　编　201101
印　　刷　上海盛通时代印刷有限公司
开　　本　889×1194　1/20　印张 11　插页 4
字　　数　200 千字
版　　次　2024年8月第1版
印　　次　2024年8月第1次印刷
书　　号　ISBN 978-7-5720-2890-8/J·0106
定　　价　198.00 元

如发现质量问题，读者可向本社调换　电话：021-64373213